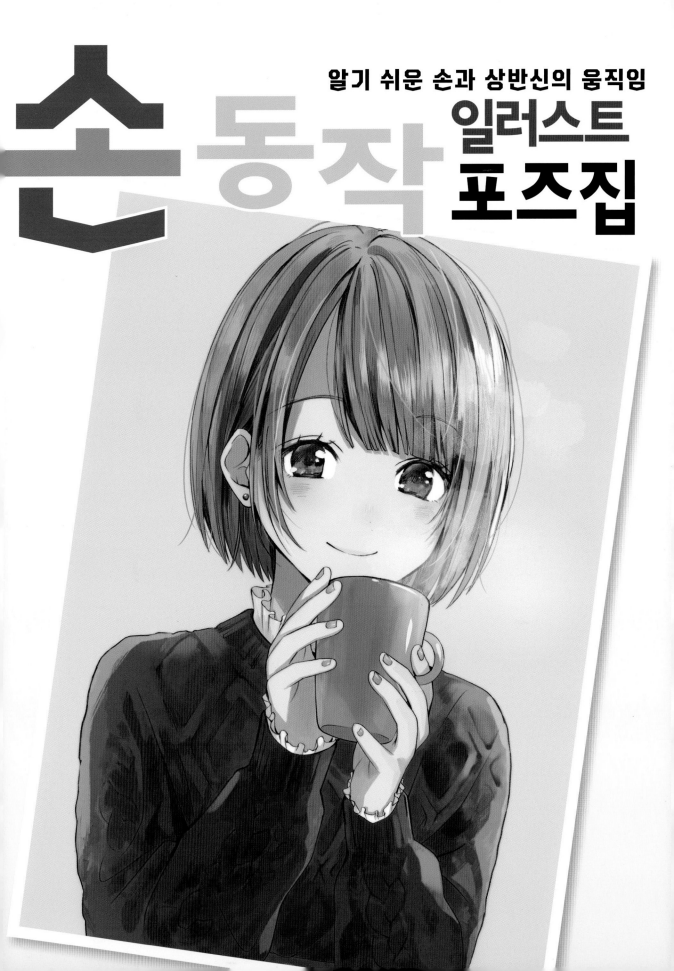

손 동작 일러스트 포즈집

알기 쉬운 손과 상반신의 움직임

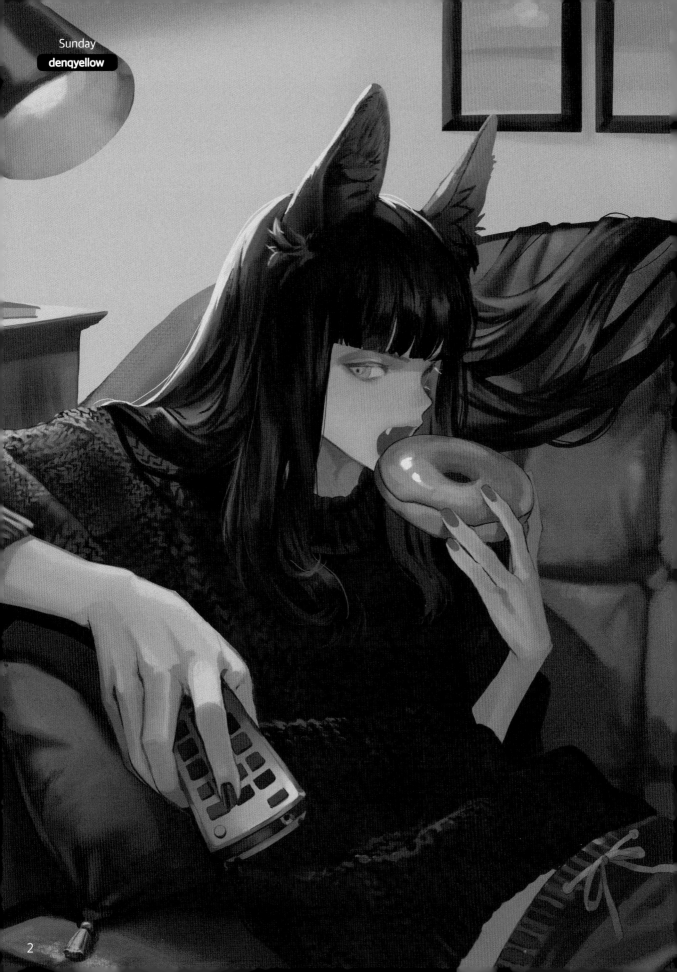

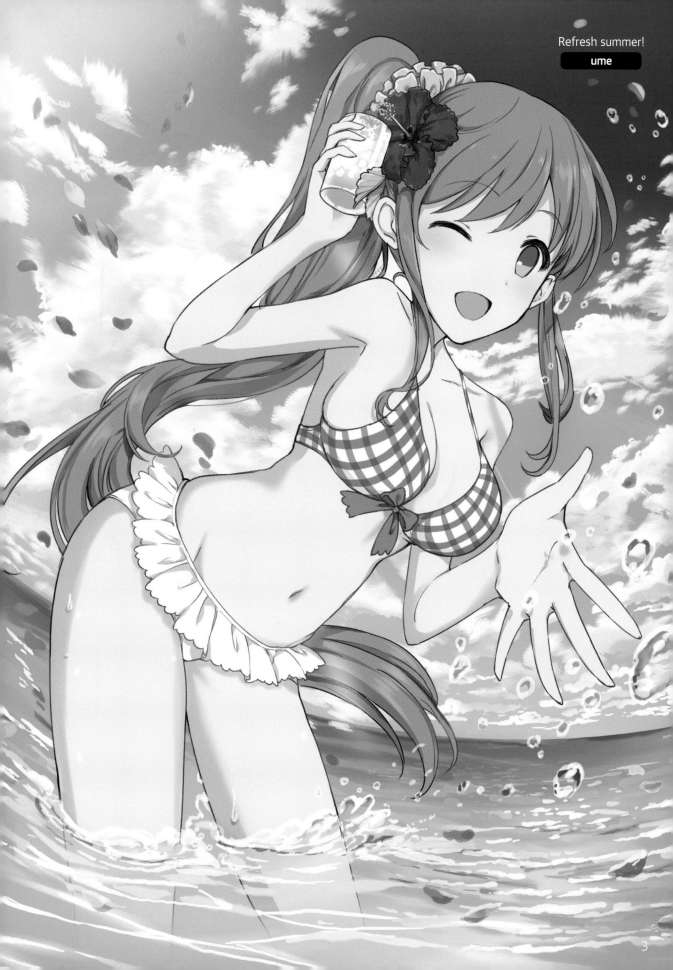

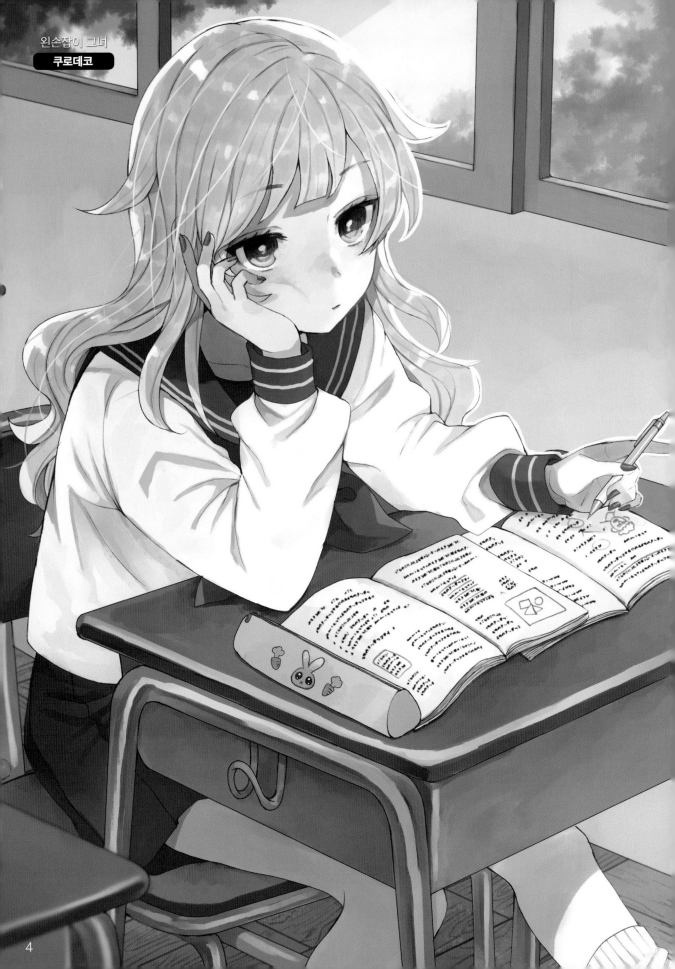

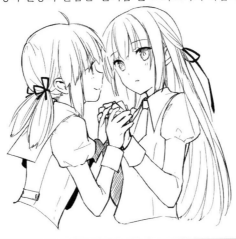

'손동작'을 추가하면 캐릭터가 더욱 매력적으로 변한다!

기쁨을 못 이겨 손으로 V자를 그리거나, 슬픔에 젖어 눈물을 훔치거나.
당혹스러워서 얼굴을 감싸거나, 따분해서 펜을 돌리거나….
캐릭터의 성격과 감정에 따라 손은 다양한 표정을 드러냅니다.
친구들과 손을 잡고 꺅꺅 떠들거나, 연인을 상냥하게 만지는 등 캐릭터끼리의 관계성을 표현할
수도 있습니다.

하지만 동시에 손이란 형태와 구조가 복잡해서 그리기 어려운 부위이기도 합니다.
'내 손을 아무리 관찰해 봐도 잘 못 그리겠다고!'
'사진을 따라 그려 봐도 만화나 일러스트에서 보던 손처럼 안 돼!'
이런 고민을 품은 사람도 많을 겁니다.
아무리 해도 실력이 느는 것 같지가 않고, 결국 그림 연습에 싫증이 나게 된 사람도 있을 테지요.

그래서 이 책은 360점에 달하는 '손동작' 선화 일러스트를 트레이스 프리 소재로 수록했습니다.
인기 일러스트레이터 16명이 그린 장인정신이 담긴 다양한 동작들.
보기만 해도 가슴이 뛰는 것을 느낄 수 있으실 겁니다.
우선 소재를 트레이스해보거나 원고에 붙여보면서, 자신의 그림에 '손동작'을 집어넣는 즐거움을
느껴보시지 않겠습니까.

페이지를 넘기면서
'내 캐릭터는 어떤 동작이 어울릴까'
'이 동작은 그 캐릭터가 하면 잘 어울릴 것 같아!'
상상의 나래를 펼쳐보세요.
다양한 손동작을 통해 창작 활동의 원점인 '즐거움'을 느껴보시기 바랍니다.

손동작 일러스트 포즈집

알기 쉬운 손과 상반신의 움직임

목 차

제1장 여성의 손동작 ……33

CD-ROM 사용법

이 책에 실린 포즈 컷을 psd·jpg 형식으로 전부 수록한 CD-ROM. 『CLIP STUDIO PAINT』, 『Photoshop』, 『FireAlpaca』, 『PaintTool SAI』 등 다양한 소프트에서 사용할 수 있습니다. CD-ROM을 지원하는 드라이브에 삽입해 이용해 주십시오.

Windows

CD-ROM을 PC에 삽입하면 자동 재생 윈도우 또는 알림 배너가 표시되므로, '폴더를 열어 파일 보기' 클릭.
※ Windows 버전에 따라 달라질 수 있습니다.

Mac

CD-ROM을 PC에 삽입하면 데스크탑에 디스크 모양 아이콘이 표시됩니다. 이 아이콘을 더블 클릭.

CD-ROM에는 배경 선화와 포즈 컷이 'psd', 'jpg' 폴더로 나뉘어 수록되어 있습니다. 사용하고 싶은 컷을 열어 옷이나 머리카락을 그려 넣거나, 사용하고 싶은 부분을 복사해 원고에 붙이는 등 자유로이 어레인지해서 쓸 수 있습니다.

『CLIP STUIO PAINT』로 열어 본 예. psd 형식의 컷은 투명하게 되어 있어서 원고에 붙여 사용할 때 편리합니다. 위에 레이어를 겹쳐 선화를 밑그림으로 사용하면서 일러스트를 그리는 방법도 좋습니다.

BONUS DATA!

CD-ROM의 'other_bonus' 폴더에는 이 책에 미처 다 게재하지 못한 포즈 컷이 14점 수록되어 있습니다. 이 컷들도 꼭 한 번 확인해 보십시오.

01k 망설임	**06e** 스마트폰이 잘 안 보여…	**11d** 모은 손(자신의 시점)
02c 안경을 쓰고 번뜩!	**07e** 담배를 든 손	**12c** 뒤에서 훔쳐보기
03c 팔꿈치 괴기	**08d** 셔츠 앞 여미기	**13i** '만지지 마'
04c 디저트 먹을 때	**09d** 셔츠 자락 들어올리기	**14i** 위로하기
05c 화가 머리 꼭대기까지	**10d** 셔츠 쭉 잡아당기기	

사용 허가

이 책 및 CD-ROM에 수록된 포즈 컷은 모두 자유롭게 트레이스 가능합니다. 이 책을 구입하신 분은 트레이스하거나 가공하는 등 원하는 대로 사용하실 수 있습니다. 저작권료나 2차 사용료는 발생하지 않습니다. 크레디트를 표기할 필요도 없습니다. 단, 포즈 컷의 저작권은 집필한 일러스트레이터에게 귀속됩니다.

이것은 OK

·이 책에 게재된 포즈 컷을 베껴 그림(트레이스). 옷이나 머리카락을 추가해 오리지널 일러스트 제작. 그린 일러스트를 인터넷에 공개

·CD-ROM에 수록된 포즈 컷을 디지털 만화·일러스트 원고에 붙여 넣기하여 이용. 옷이나 머리카락을 그려 넣어 오리지널 일러스트 제작. 제작한 일러스트를 동인지에 게재하거나, 인터넷 등에 공개

·이 책과 CD-ROM에 수록된 포즈 컷을 참고하여 상업용 만화 원고를 제작. 상업지 게재용 일러스트를 제작

금지 사항

CD-ROM 수록 데이터의 복제, 배포, 양도, 전매를 금지합니다(가공하여 전매하는 것도 삼가주십시오). CD-ROM에 수록된 포즈 컷을 메인으로 하는 상품을 만들어 판매하거나, 이 책에 게재된 일러스트(표지 페이지와 칼럼, 해설 페이지의 예시)를 트레이스하는 것도 삼가 주십시오.

이것은 NG

·CD-ROM을 복사해 친구에게 선물하기
·CD-ROM을 복사해 무료로 나눠주거나, 유료로 판매하기
·CD-ROM의 데이터를 복사해 인터넷에 업로드
·포즈 컷이 아닌 일러스트 예시를 베껴서(트레이스) 인터넷에 공개
·포즈 컷을 그대로 인쇄한 상품을 만들어 판매

일러두기

이 책에 실린 포즈는 시각적인 멋을 우선으로 하여 그린 그림입니다. 만화나 애니메이션 등 픽션에만 등장하는 무기를 든 자세, 격투 포즈 등도 있습니다. 실제 무기 사용법이나 무술 규정과는 다른 포즈도 있으므로 양해해 주십시오.

기본적인 손 그리기

손은 무척 친숙하며, 금방 관찰하거나 데생이 가능한 부위입니다. 반면, 너무 친숙하기 때문에 '(손은 이렇다고) 너무 확신하고' 그려버리는 경우도 있습니다. 손에는 어떠한 특징이 있으며, 어떤 부분을 주의하면 더 잘 그릴 수 있는지 하나씩 확인해 보도록 합시다.

손등

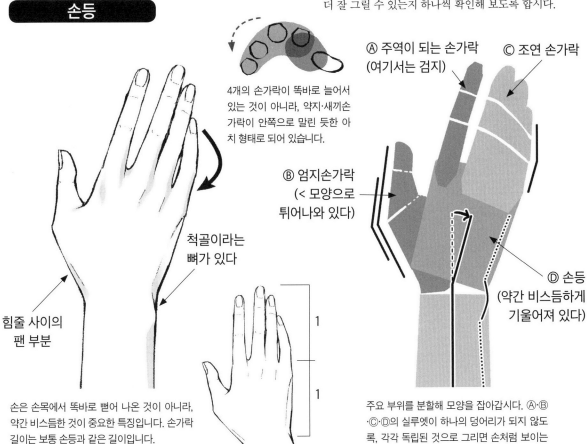

4개의 손가락이 똑바로 늘어서 있는 것이 아니라, 약지·새끼손가락이 안쪽으로 말린 듯한 아치 형태로 되어 있습니다.

척골이라는 뼈가 있다

힘줄 사이의 팬 부분

손은 손목에서 똑바로 뻗어 나온 것이 아니라, 약간 비스듬한 것이 중요한 특징입니다. 손가락 길이는 보통 손등과 같은 길이입니다.

Ⓐ 주역이 되는 손가락 (여기서는 검지)

Ⓒ 조연 손가락

Ⓑ 엄지손가락 (< 모양으로 튀어나와 있다)

Ⓓ 손등 (약간 비스듬하게 기울어져 있다)

주요 부위를 분할해 모양을 잡아갑시다. Ⓐ·Ⓑ·Ⓒ·Ⓓ의 실루엣이 하나의 덩어리가 되지 않도록, 각각 독립된 것으로 그리면 손처럼 보이는 모양이 됩니다.

POINT 손목의 위치를 명확하게 하는 것이 중요

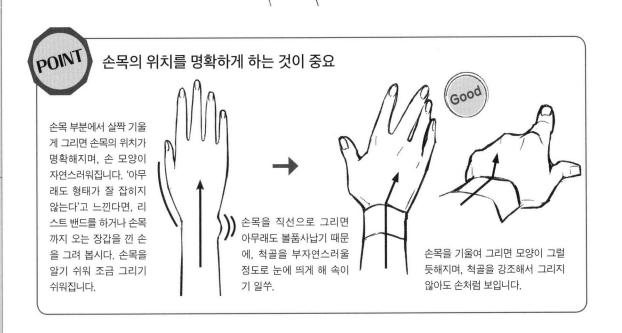

손목 부분에서 살짝 기울게 그리면 손목의 위치가 명확해지며, 손 모양이 자연스러워집니다. '아무래도 형태가 잘 잡히지 않는다'고 느낀다면, 리스트 밴드를 하거나 손목까지 오는 장갑을 낀 손을 그려 봅시다. 손목을 알기 쉬워 조금 그리기 쉬워집니다.

손목을 직선으로 그리면 아무래도 볼품사납기 때문에, 척골을 부자연스러울 정도로 눈에 띄게 해 속이기 일쑤.

Good

손목을 기울여 그리면 모양이 그럴 듯해지며, 척골을 강조해서 그리지 않아도 손처럼 보입니다.

손바닥

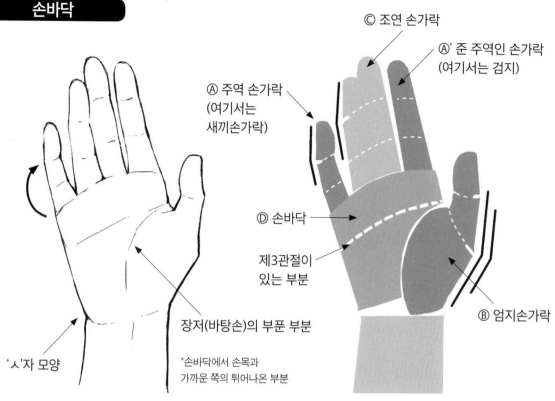

© 조연 손가락

Ⓐ' 준 주역인 손가락
(여기서는 검지)

Ⓐ 주역 손가락
(여기서는
새끼손가락)

Ⓓ 손바닥

제3관절이
있는 부분

'ㅅ'자 모양

장저(바탕손)의 부푼 부분

Ⓑ 엄지손가락

*손바닥에서 손목과
가까운 쪽의 튀어나온 부분

엄지손가락과 마주보는 위치에 나 있는 약지·새끼손가락은 살짝 'ㄑ' 모양으로 굽은 것처럼 보입니다. 장저(손바닥 하부)의 부푼 부분은 가는 선으로 그려 표현합니다. 손목에는 새끼손가락 쪽에 척골이라는 뼈가 있으며, 장저와 교차하며 'ㅅ'자 모양이 생깁니다.

주요 부위의 분할도. 이 그림에서는 새끼손가락이 살짝 열려 다른 손가락과 떨어져 있으며, 동작에 포인트를 주는 주역 손가락입니다. 새끼손가락이 주역인 경우, 검지를 준 주역으로 하고 약지와 중지를 조연으로 삼아 하나로 모양을 잡아두면 자연스러운 인상을 줍니다.

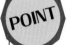

장저를 그리면 입체감이 생긴다

손바닥의 윤곽만 그리면 손이 부푼 것을 느낄 수가 없으며, 손목과의 경계도 자연스럽지 못합니다. 장저와 손목의 연결을 표현하는 선을 추가하면 입체감 있는 손이 됩니다.

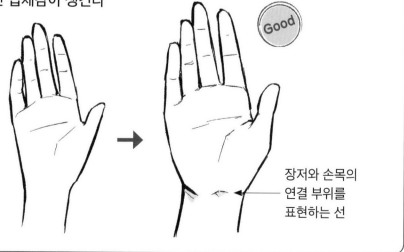

Good

장저와 손목의
연결 부위를
표현하는 선

손가락

손가락 길이는 손톱 하나를 기준으로 하면 파악하기 쉽습니다. 손가락 단면은 원이 아니라 장소에 따라 형태가 달라집니다. 손톱 이외의 부분에서는 손가락 등(힘줄이 지난다)이 테이블처럼 평평하게 되어 있습니다.

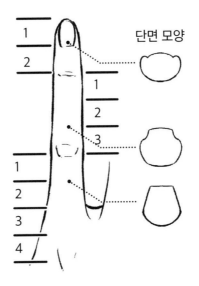

단면 모양

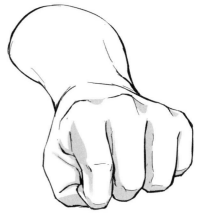

주먹을 쥐었을 때 손가락이 두껍게 보인다 싶을 때는, 단면 모양(중앙은 평평하고 측면은 그림자가 지기 쉽다)에 따라 그림자를 그리면 세련되어 보입니다.

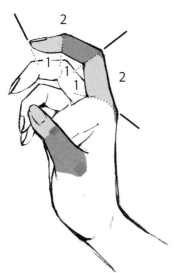

손가락을 가볍게 굽혔을 때 각 관절 간의 비율. 손가락 안쪽은 등 쪽보다 짧아집니다.

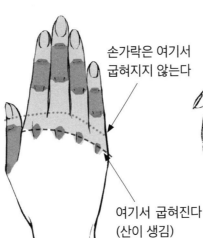

손가락은 여기서 굽혀지지 않는다

여기서 굽혀진다 (산이 생김)

손가락의 제3관절은 손등에 있으며, 손가락 뿌리에서 굽히면 뼈가 튀어나오면서 손등에 산이 생깁니다. '손가락만 굽히는 것이 아니라, 손등부터 굽힌다'. 이걸 기억해두시면 큰 도움이 됩니다.

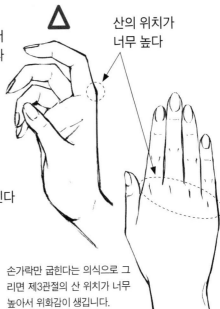

산의 위치가 너무 높다

손가락만 굽힌다는 의식으로 그리면 제3관절의 산 위치가 너무 높아서 위화감이 생깁니다.

제1관절

제2관절

엄지손가락 클로즈업. 엄지손가락은 제2관절로 손바닥과 연결됩니다. 엄지를 강하게 젖히면 제2관절 부분에 홈이 생깁니다.

엄지를 굽히면 제1·제2관절이 모두 '〈' 모양으로 휘어집니다. 제1관절보다 앞에 있는 손가락 끝은 항상 젖혀져 있습니다.

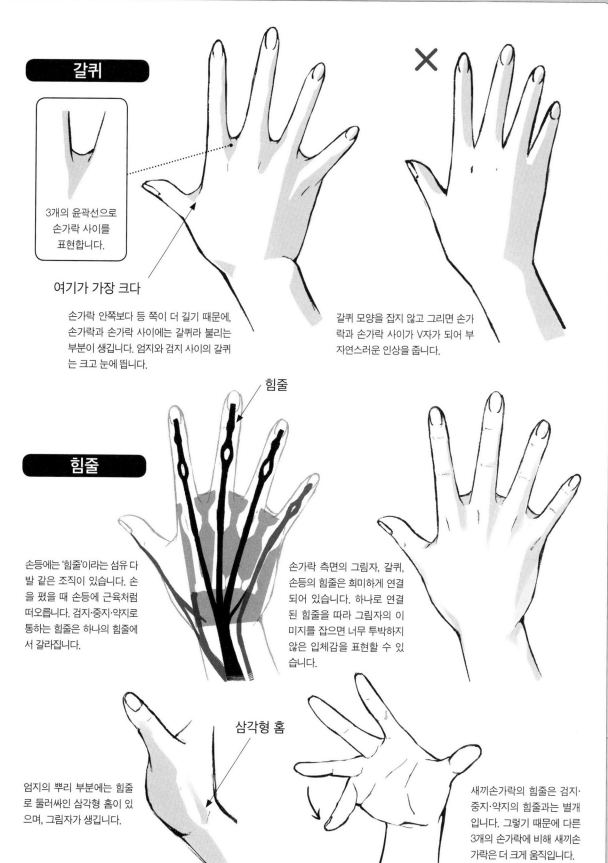

갈퀴

3개의 윤곽선으로 손가락 사이를 표현합니다.

여기가 가장 크다

손가락 안쪽보다 등 쪽이 더 길기 때문에, 손가락과 손가락 사이에는 갈퀴라 불리는 부분이 생깁니다. 엄지와 검지 사이의 갈퀴는 크고 눈에 띕니다.

갈퀴 모양을 잡지 않고 그리면 손가락과 손가락 사이가 V자가 되어 부자연스러운 인상을 줍니다.

힘줄

힘줄

손등에는 '힘줄'이라는 섬유 다발 같은 조직이 있습니다. 손을 폈을 때 손등에 근육처럼 떠오릅니다. 검지·중지·약지로 통하는 힘줄은 하나의 힘줄에서 갈라집니다.

손가락 측면의 그림자, 갈퀴, 손등의 힘줄은 희미하게 연결되어 있습니다. 하나로 연결된 힘줄을 따라 그림자의 이미지를 잡으면 너무 투박하지 않은 입체감을 표현할 수 있습니다.

삼각형 홈

엄지의 뿌리 부분에는 힘줄로 둘러싸인 삼각형 홈이 있으며, 그림자가 생깁니다.

새끼손가락의 힘줄은 검지·중지·약지의 힘줄과는 별개입니다. 그렇기 때문에 다른 3개의 손가락에 비해 새끼손가락은 더 크게 움직입니다.

포즈별로 형태 잡기

주먹을 쥐거나, 손바닥을 펴거나, 물건을 잡거나, 아무 동작도 하지 않거나…. 손은 다양한 움직임을 보이며, 그때마다 모양이 크게 달라집니다. 대표적인 포즈의 손 모양을 보도록 합시다.

중지가 가장 높다

넓음

좁음

주먹 쥐기

육각형

손가락 4개의 제1관절~제2관절의 폭은 새끼손가락 쪽이 더 좁아 보입니다.

손등 뼈가 울퉁불퉁한 아치를 그리며, 실루엣을 보면 중지가 가장 높게 솟아있습니다. 손가락 관절과 관절 사이는 사각형이나 타원이 아닌 세로로 긴 육각형 모양이 됩니다.

4개의 손가락을 평행하게 늘어놓으면 주먹처럼 보이지 않습니다. 뿌리 부분에서 휘어지면서 산 같은 모양이 확실하게 이어지도록 하면 좋을 겁니다.

주먹을 손바닥 쪽에서 봤을 때, 힘을 주었기 때문에 손바닥 측면이 살짝 부풉니다. 새끼손가락 쪽에는 제3관절을 굽혔기 때문에 작게 튀어나온 부분이 생깁니다.

주먹을 쥐면 손가락 관절이 무릎같은 모양이 됨을 알 수 있습니다.

단단하고 평평해진다

엄지 손가락의 연결 부위는 항상 평평함

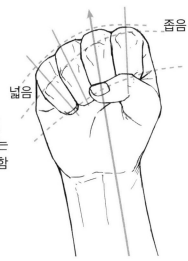

넓음

좁음

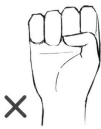

손가락 4개가 평행으로 늘어서 있으면 주먹이 아닌 손가락을 굽힌 고양이 손처럼 보입니다.

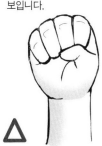

손바닥 측면이 둥글 경우에는 봉제인형처럼 둥글고 두터운 손으로 보입니다. 데포르메 표현이라면 괜찮지만, 힘을 주어 쥔 주먹 그림에는 어울리지 않습니다.

중지와 손목은 거의 직선 위치. 다른 손가락들은 부채꼴 형태로 퍼져 있습니다. 손가락 4개의 제2관절과 뿌리부분 사이의 폭은 검지 쪽으로 갈수록 좁아집니다.

주먹을 쥔 손의 변화

주먹을 쥐는 일련의 동작을 스톱 모션으로 확인해 봅시다. 특히 손가락 뿌리 부분(회색 부분)의 변화에 주목해 주십시오.

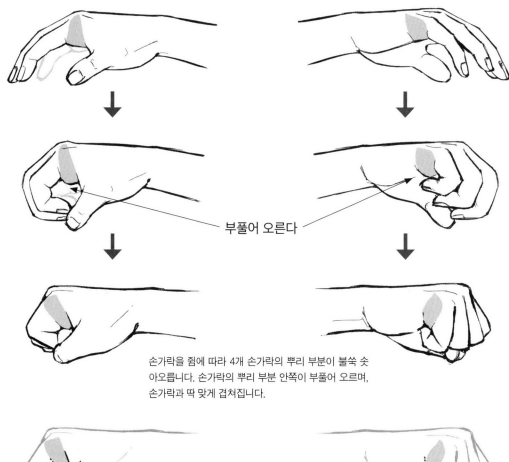

부풀어 오른다

손가락을 쥠에 따라 4개 손가락의 뿌리 부분이 불쑥 솟아오릅니다. 손가락의 뿌리 부분 안쪽이 부풀어 오르며, 손가락과 딱 맞게 겹쳐집니다.

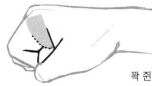

Y자가 2개

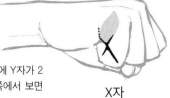

X자

꽉 쥔 상태를 엄지 쪽에서 보면 손가락 안쪽에 Y자가 2개 생긴 것을 알 수 있습니다. 새끼손가락 쪽에서 보면 X자가 생겨 있습니다.

POINT

손가락 4개가 모여 있지 않은 것을 보여주는 것이 주먹의 열쇠

태권도 선수 등 오래 단련한 사람의 주먹은 평평하지만, 일반적인 주먹은 손가락이 똑바로 모이지 않습니다. 손바닥이나 손등에서 봤을 때도, 다른 각도에서 봤을 때도 손가락 4개는 평행하게 모여 있지 않음을 잊지 말고 모양을 잡으면 일러스트에서 볼 수 있는 주먹이 됩니다.

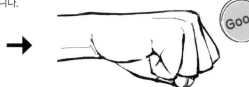

Good

힘주기
[당기기]

힘을 주는 동작 중 '당기기' 동작의 예. 손목을 안쪽으로 굽혀 그리면 표현할 수 있습니다. 손목을 굽힌 모습을 분명하게 표현하면 확실하게 힘이 들어간 것처럼 보입니다.

가볍게 벌린 검지

내려가는 계단

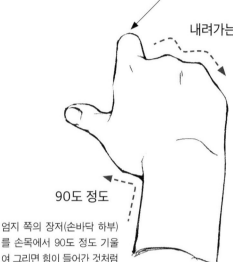

90도 정도

엄지 쪽의 장저(손바닥 하부)를 손목에서 90도 정도 기울여 그리면 힘이 들어간 것처럼 보입니다. 검지는 꽉 쥔 상태로 그려도 됩니다만, 살짝 벌린 모습으로 그려주면 그림의 악센트가 됩니다.

손목의 단면

손목의 윤곽선

엄지 쪽에 손목의 윤곽선을 그립니다. 주름이 아니라 패여 그림자가 지는 부분을 선으로 표현했습니다. 이렇게 그리면 손목을 강하게 굽혔다는 것을 보는 사람에게 전달할 수 있습니다.

검지의 뿌리는 중지에 의해 가려짐

제3관절을 굽히면 생기는 주름

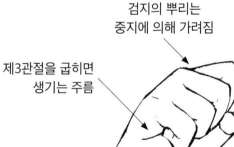

❶

❷

90도 정도

손바닥 쪽에서 봤을 때. 새끼 손가락 연결 부위 안쪽에 생기는 주름을 잊지 말고 그립니다. 검지는 중지 너머로 살짝 보입니다.

손가락 등의 라인 ①과 ②는 방사형으로 그립니다.

제1장 여성의 손동작

제2장 남성의 손동작

제3장 두 사람의 손동작

20

힘주기 [밀기]

힘을 주는 동작 중 '미는' 동작의 예. '당기는' 동작과는 대조적으로, 손목을 바깥쪽으로 굽혀 그려 표현할 수 있습니다.

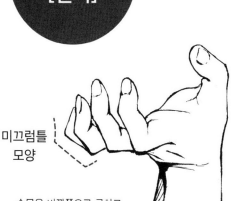

미끄럼틀 모양

손목을 바깥쪽으로 굽히고, 손가락도 관절을 강하게 굽혀 힘을 준 상태를 표현. 굽힌 손가락 등은 미끄럼틀 같은 모양을 이미지해 모양을 잡습니다.

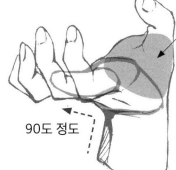

엄지의 뿌리 부근의 부품

엄지의 뿌리 부근의 부푼 부분은, 대상물을 받치고 강하게 힘을 주어 밉니다. 이 부분의 형태를 확실하게 크게 그리면 제대로 힘이 들어간 손으로 보입니다.

90도 정도

새끼손가락 쪽의 장저

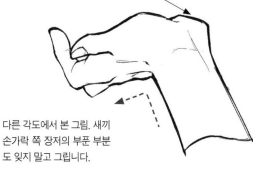

다른 각도에서 본 그림. 새끼손가락 쪽 장저의 부푼 부분도 잊지 말고 그립니다.

아래에 있는 대상물을 누르는 동작. 손목에 주름을 그려 넣으면, 강하게 굽혀 힘을 주고 있다는 사실이 보는 사람에게 전달됩니다.

확실하게 굽혀 생기는 주름

POINT

손가락 모양에 따라 힘이 들어갔는지가 다르게 보인다

손가락 모양을 구별해 그리면 힘이 얼마나 들어갔는지를 미세하게 구별해 그릴 수 있습니다.

배 밑바닥 모양…
힘이 들어가지 않았다.

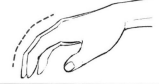

삼각형 산…
가볍게 힘이 들어갔다.

미끄럼틀 모양…
힘이 강하게 들어갔다.

힘빼기

힘을 준 포즈는 손목이 크게 굽혀지지만, 힘을 뺀 상태일 때의 포즈는 손목을 살짝 둔한(90도보다 큰) 각도로 굽히면 표현할 수 있습니다. 안쪽으로 굽히는 탈력 포즈는 일상적인 동작이나 피로감, 낙담 등 폭넓은 장면에 쓸 수 있습니다. 바깥쪽으로 굽힌 탈력 포즈는 경쾌함과 귀여움을 표현하고 싶을 때 잘 어울립니다.

손목을 살짝 굽힌 자연스러운 탈력 포즈. 새끼손가락을 다른 손가락과 모아두지 않고, 조금 벌리면 탈력감이 증가합니다.

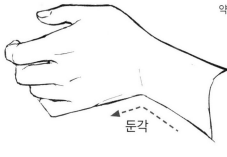

둔각

손목을 안쪽으로 추욱 늘어뜨리듯이 굽히면 피로감이나 침울한 기분을 표현할 수 있습니다. 여기서도 새끼손가락은 모으지 말고, 약간 벌려 두면 탈력감이 UP.

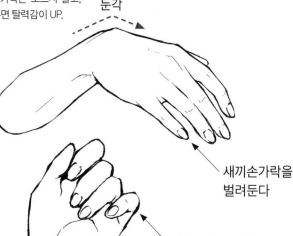

둔각

새끼손가락을 벌려둔다

배 밑바닥 모양

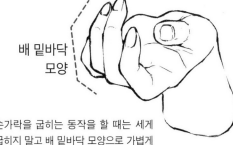

손가락을 굽히는 동작을 할 때는 세게 굽히지 말고 배 밑바닥 모양으로 가볍게 굽히면 자연스러운 탈력감을 표현할 수 있습니다.

새끼손가락을 벌려 둔다

둔각

손목을 바깥쪽으로 굽힌 귀여운 인상의 탈력 포즈. 새끼손가락을 살짝 벌려 두면 힘이 빠진 정도가 더 올라갑니다.

POINT ## 장저의 윤곽을 그리면 입체감이 생긴다

장저(손바닥 하부)의 부푼 부분은 손의 입체감을 표현할 때 중요한 부위입니다. 엄지손가락과 새끼손가락 쪽 양쪽에 있으며, 엄지손가락 쪽이 더 크게 부풀어 있습니다. 앵글에 따라서 양쪽, 또는 한쪽의 윤곽을 그립니다.

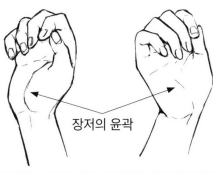

장저의 윤곽

새끼손가락 쪽이 이 정도로 보이는 각도일 때는, 새끼손가락 쪽 장저의 윤곽만 그립니다.

장저의 윤곽

손가락 젖히기

손가락을 꼿꼿하게 세워 젖힌 포즈는 여기다 싶은 장면에서 멋있게 폼을 잡을 때 잘 어울립니다. 손가락을 젖혀 생기는 유선형의 라인을 어떻게 그리느냐에 따라 인상이 달라집니다.

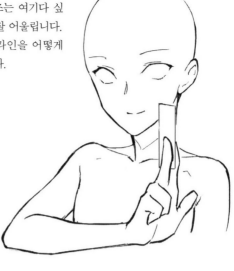

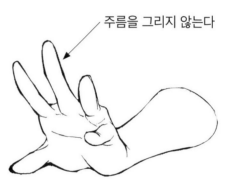

주름을 그리지 않는다

카드 대결 등에 잘 어울리는, 검지와 중지를 위로 젖힌 포즈. 손등부터 손가락 끝까지 부드러운 라인으로 젖히면 쿨한 인상을 줍니다.

젖힌 손가락 안쪽의 주름은 생략하고, 쭉 펴서 그리면 멋있게 마무리됩니다.

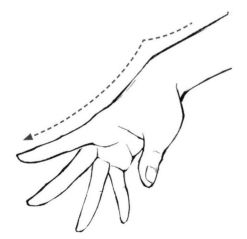

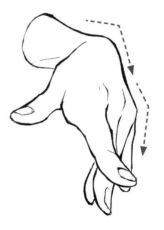

손목을 안쪽으로 굽힌 포즈는 손목을 튀어나오게 해 미끄럼틀처럼 부드럽게 젖히면 탄력있고 아름다운 폼이 됩니다.

정면을 보는 앵글에서는 손목과 제3관절 두 군데를 튀어나오게 해 굽히면, 하나일 때보다 훨씬 강하고 범접하기 힘든 인상을 줍니다.

아이템 쥐기

스마트폰이나 마이크 등, 아이템을 쥐었을 때의 손 포즈. 쥐는 대상에 따라 꽉 쥐거나 가볍게 쥐는 등, 다양한 차이가 나타납니다.

봉 모양의 아이템

소형 마이크나 꽃다발 등, 가벼운 봉 모양 아이템을 든 손. 새끼손가락으로 갈수록 더 안쪽으로 꽉 쥐게 됩니다. 검지는 살짝 벌려 주역 손가락으로 눈에 띄게 하면 더 그럴 듯하게 보입니다.

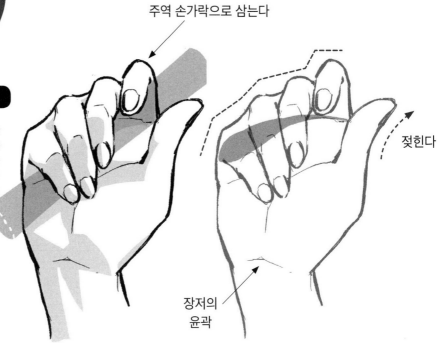

주역 손가락으로 삼는다

젖힌다

장저의 윤곽

손잡이

고리 형태의 물건을 쥐면 검지와 함께 새끼손가락도 가볍게 벌어지게 됩니다. 새끼손가락을 주역으로, 검지를 준 주역으로 삼아 다른 손가락보다 더 눈에 띄게 합니다.

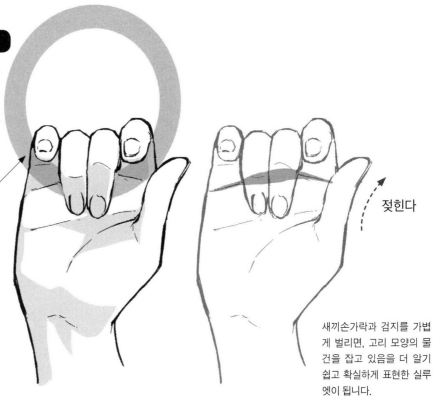

가볍게 벌린다

젖힌다

새끼손가락과 검지를 가볍게 벌리면, 고리 모양의 물건을 잡고 있음을 더 알기 쉽고 확실하게 표현한 실루엣이 됩니다.

스마트폰

스마트폰을 드는 방식은 사이즈나 무게, 개인의 버릇에 따라 크게 달라집니다. 단, 손가락을 모두 모아 꽉 쥐면 실루엣이 단조로워지므로, 4개의 손가락을 벌려 손가락 끝에 걸치듯이 쥐게 하면 그럴듯한 동작이 됩니다.

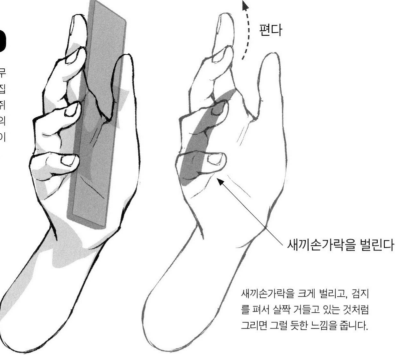

편다

새끼손가락을 벌린다

새끼손가락을 크게 벌리고, 검지를 펴서 살짝 거들고 있는 것처럼 그리면 그럴 듯한 느낌을 줍니다.

도검

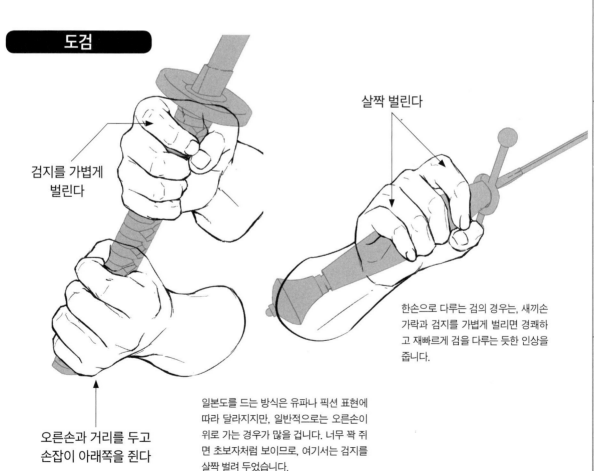

검지를 가볍게 벌린다

오른손과 거리를 두고 손잡이 아래쪽을 쥔다

일본도를 드는 방식은 유파나 픽션 표현에 따라 달라지지만, 일반적으로는 오른손이 위로 가는 경우가 많을 겁니다. 너무 꽉 쥐면 초보자처럼 보이므로, 여기서는 검지를 살짝 벌려 두었습니다.

살짝 벌린다

한손으로 다루는 검의 경우는, 새끼손가락과 검지를 가볍게 벌리면 경쾌하고 재빠르게 검을 다루는 듯한 인상을 줍니다.

그 외의 동작

내밀기

마이크나 꽃 등을 내미는 동작. 새끼손가락~중지로 잡고, 검지를 살짝 벌리면 그럴듯하게 보입니다.

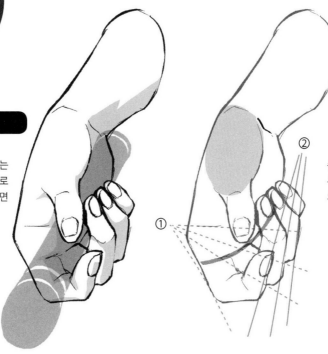

손가락 등 라인 ①과 ②가 부채꼴 모양으로 퍼지도록 의식하면서 그립니다.

뻗기

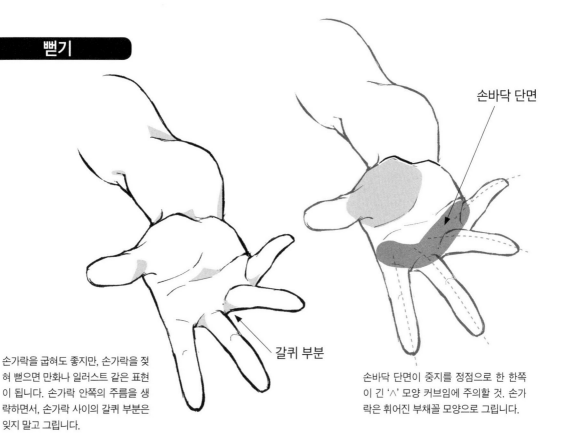

손바닥 단면

갈퀴 부분

손가락을 굽혀도 좋지만, 손가락을 젖혀 뻗으면 만화나 일러스트 같은 표현이 됩니다. 손가락 안쪽의 주름을 생략하면서, 손가락 사이의 갈퀴 부분은 잊지 말고 그립니다.

손바닥 단면이 중지를 정점으로 한 한쪽이 긴 'ㅅ' 모양 커브임에 주의할 것. 손가락은 휘어진 부채꼴 모양으로 그립니다.

가리키기

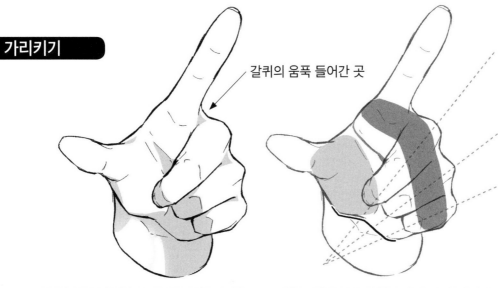

갈퀴의 움푹 들어간 곳

검지를 쫙 뻗어 주역으로 눈에 띄게 합니다. 손가락 사이 갈퀴의 움푹 들어간 부분이 눈에 띄므로, 그림자를 표현하면 손가락 연결 부분이 한층 자연스럽습니다.

중지~새끼손가락은 부채꼴 모양으로 늘어놓습니다. 엄지손가락 아래의 부푼 부분, W자가 된 장저 모양을 표현해주면 그림에 설득력이 생깁니다.

손 걸치기

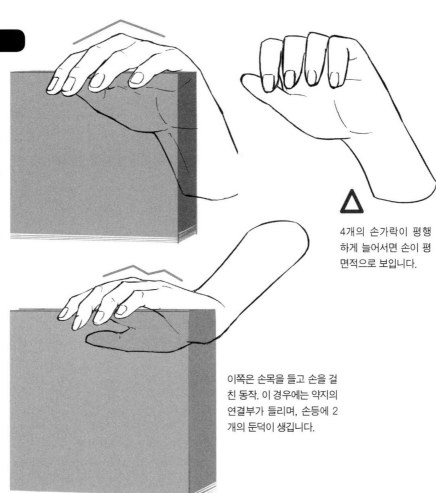

판 형태의 물건에 손을 걸치는 동작. 4개의 손가락은 모으지 말고, 솟아오른 모습을 생각해서 그립니다. 중지의 연결부를 정점으로 한 완만한 산이 되며, 약지·새끼손가락 연결부는 튀어나오지 않습니다.

4개의 손가락이 평행하게 늘어서면 손이 평면적으로 보입니다.

이쪽은 손목을 들고 손을 걸친 동작. 이 경우에는 약지의 연결부가 들리며, 손등에 2개의 둔덕이 생깁니다.

남자 손과 여자 손의 차이

일반적으로 남성의 손은 손가락이 굵고 손바닥이 두터우며, 여성의 손은 손가락이 얇고 부드럽습니다. 이런 특징을 강조하거나, 데포르메해 그리면 캐릭터의 성별 차이나 개성을 구별해 그릴 수 있습니다.

손바닥

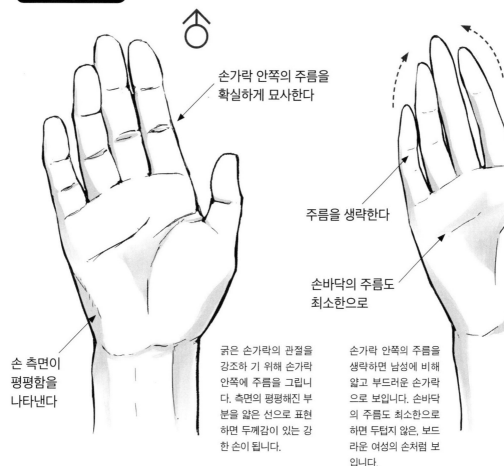

손가락 안쪽의 주름을
확실하게 묘사한다

주름을 생략한다

손바닥의 주름도
최소한으로

손 측면이
평평함을
나타낸다

굵은 손가락의 관절을 강조하 기 위해 손가락 안쪽에 주름을 그립니다. 측면의 평평해진 부분을 얇은 선으로 표현하면 두께감이 있는 강한 손이 됩니다.

손가락 안쪽의 주름을 생략하면 남성에 비해 얇고 부드러운 손가락으로 보입니다. 손바닥의 주름도 최소한으로 하면 두텁지 않은, 보드라운 여성의 손처럼 보입니다.

관절을 표현함

관절을 생략함

손가락을 움직여 포즈를 잡을 때도 관절을 표현하느냐 아니냐는 구별해 그리기의 중요한 포인트. 포즈를 잡기에 따라 남성다움·여성다움을 표현할 수도 있습니다(자세한 내용은 P34~35, P70~71).

손등

손가락 끝을 사각형으로 만들고, 손등이나 손목에 생기는 주름과 홈 등을 그려 넣으면 더 남성적으로 보입니다. 엄지·새끼손가락 밑쪽은 힘줄로 인해 높이 차이가 생기므로, 이것도 얇은 선으로 표현합니다.

손가락 끝을 뾰족하게 하고, 손 전체의 모양을 검의 끝부분처럼 그리면 더 여성적으로 보입니다. 손등의 선은 보조개처럼 최대한 절제해 묘사합니다.

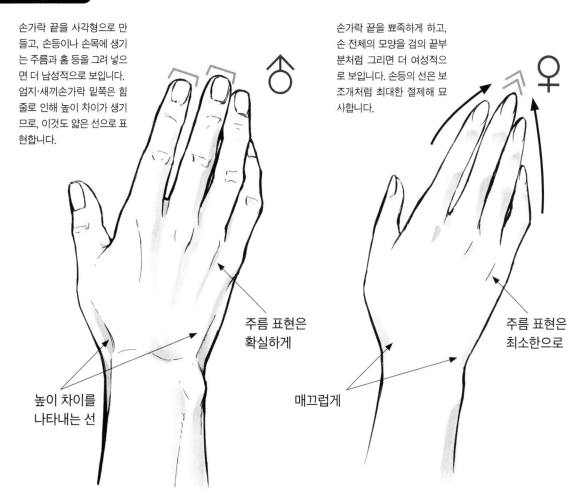

주름 표현은 확실하게

높이 차이를 나타내는 선

주름 표현은 최소한으로

매끄럽게

제1관절을 그린다

그림체나 취향에 따라 달라지지만, 제1관절을 굽혀 포즈를 잡으면 남성스러워지며, 굽히지 않고 포즈를 잡아 관절을 생략하면 여성스럽게 표현할 수 있습니다.

제1관절을 생략

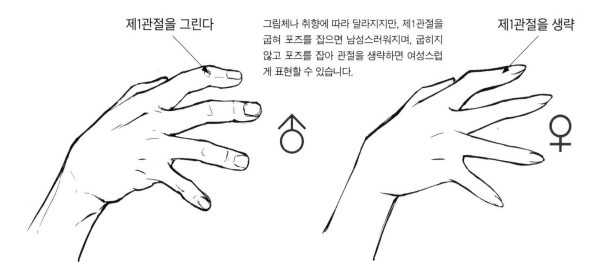

손가락

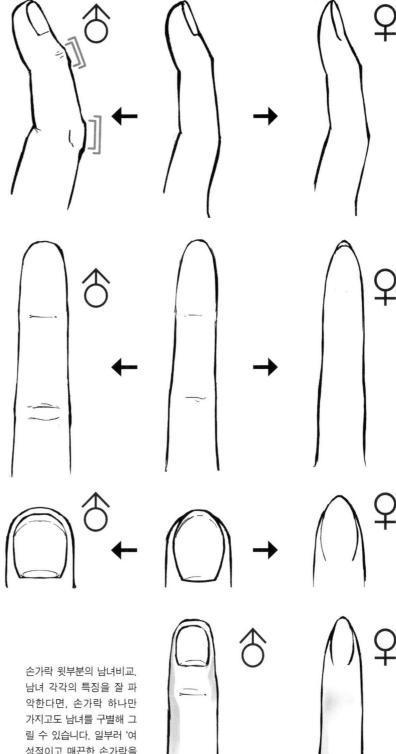

옆에서 봤을 때. 관절을 무릎처럼 도드라지게 하면 남성처럼 보이고, 손가락 끝을 가늘고 얇게 그리면 여성처럼 보입니다.

손가락 안쪽의 주름을 확실하게 그리면 남성스럽게, 주름을 생략하면 여성스럽게 보입니다. 여성은 손톱이 살짝 보여도 좋겠죠.

손톱의 가로 폭을 넓게 그리면 남성스럽게, 세로로 길게 그리면 여성스럽게 보입니다.여성은 손톱 연결 부분의 선을 생략해서 그리면 더 섬세한 인상이 됩니다.

손가락 윗부분의 남녀비교. 남녀 각각의 특징을 잘 파악한다면, 손가락 하나만 가지고도 남녀를 구별해 그릴 수 있습니다. 일부러 '여성적이고 매끈한 손가락을 지닌 남성 캐릭터'나 '남성처럼 강해 보이는 손을 지닌 여성 캐릭터'를 그려보는 것도 재미있으실 겁니다.

기초를 다졌으면
더 높은 단계로!

지금까지 봐 온 기초 지식을 잘 살리면 더욱 매력적인 동작 묘사나, 캐릭터의 성격 묘사가 가능해집니다. 손을 그리는 것이 즐거워졌다면, 이번에는 표현 능력을 한 단계 더 높이는 것을 목표로 삼아 봅시다.

그림에 매력을 더하는 실전 묘사 요령

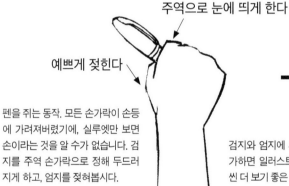

여기서부터 구부러지게 그린다

그림은 새끼손가락을 살짝 굽혔을 때의 손바닥. P16을 참고로, '실제 손은 더 아래쪽에서 구부러진다'는 것을 확인하고 수정을 가해 봅시다.

한 장짜리 딱딱한 판과는 다른, 부드럽게 구부러지는 손의 매력을 표현할 수 있었습니다.

주역으로 눈에 띄게 한다

예쁘게 젖힌다

펜을 쥐는 동작. 모든 손가락이 손등에 가려져버렸기에, 실루엣만 보면 손이라는 것을 알 수가 없습니다. 검지를 주역 손가락으로 정해 두드러지게 하고, 엄지를 젖혀봅시다.

검지와 엄지에 세밀한 묘사를 추가하면 일러스트를 그렸을 때 훨씬 더 보기 좋은 손동작이 됩니다.

손을 앞으로 향한 동작. 새끼 손가락에 액센트가 들어가 있지만, 별로 도움이 되지 않습니다. 장저의 부푼 부분을 확실하게 그리고, 손가락을 부채꼴로 늘어놓으면 의연한 인상이 됩니다.

장저의 부푼 부분을 그린다

낭창하게 젖힌다

손을 내리는 동작. 이쪽도 장저를 확실하게 그리고, 손가락을 낭창하게 젖히면 야무지고 아름다운 인상을 주는 손이 됩니다.

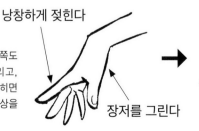

장저를 그린다

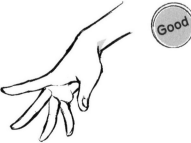

캐릭터마다 개성이 나타나게 그리는 요령

같은 동작이라 해도 캐릭터의 성격이나 기분에 따라 동작이 크게 달라집니다. 캐릭터의 성격에 맞는 포징을 생각해 그리면 손만으로도 캐릭터의 개성을 표현할 수 있게 됩니다.

마이크를 든 동작의 예

마이크를 양손으로 들면 잘난 척하지 않는 성실한 인상이 됩니다. 거기에 손목을 바깥쪽으로 굽히고, 팔꿈치를 모으고, 마이크를 느슨하게 잡게 해 귀여움을 플러스. 순수한 여자아이 캐릭터나 아이돌 캐릭터에 어울리는 포즈입니다.

아이돌 같아!

밴드 같아!

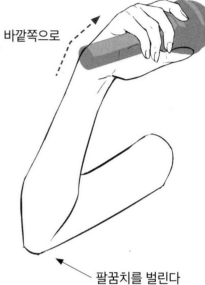

바깥쪽으로

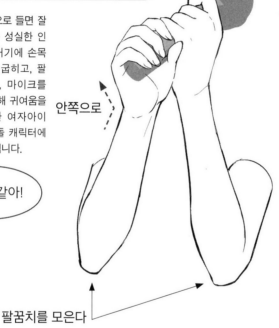

안쪽으로

팔꿈치를 모은다

팔꿈치를 벌린다

반대로, 한손으로 마이크를 들고 팔꿈치를 벌리면 보다 강한 인상이 됩니다. 그리고 손목을 안쪽으로 굽혀 힘을 더하면 밴드 보컬 여성에 어울리는 포즈가 됩니다. 마이크를 너무 세게 잡으면 딱딱해 보이므로, 손가락 끝은 일부러 살짝 벌립니다.

담배를 피우는 동작의 예

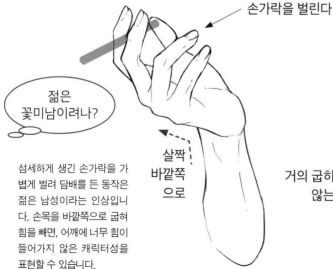

손가락을 벌린다

손가락을 움켜쥔다

젊은 꽃미남이려나?

중후한 아저씨 같아!

살짝 바깥쪽으로

거의 굽히지 않는다

섬세하게 생긴 손가락을 가볍게 벌려 담배를 든 동작은 젊은 남성이라는 인상입니다. 손목을 바깥쪽으로 굽혀 힘을 빼면, 어깨에 너무 힘이 들어가지 않은 캐릭터성을 표현할 수 있습니다.

크고 거친 손가락으로 움켜쥐듯 담배를 든 동작은 중후한 아저씨라는 인상을 줍니다. 손목은 바깥쪽으로 거의 꺾지 않고, 똑바로 두거나 안쪽으로 향하게 하면 심지가 강할 것 같은(또는 완고해 보이는) 캐릭터성을 표현할 수 있습니다.

여성의 손동작

여성적인 동작을 그리는 요령

매끄러움·
부드러움
표현하기

만화·일러스트에서 볼 수 있는 여성의 손을 그릴 때는, 리얼한 손과는 다른 '픽션이기에 가능한 표현'을 반영하는 것이 중요합니다. 자연스러운 동작으로는 굽혀지는 손가락을 슬쩍 펴거나, 있어야 할 주름을 생략하는 등 몇 가지 요령이 필요합니다.

요령②

관절의 주름을 생략한다

관절을 굽혀서 그릴 필요가 있을 때도 손가락 안쪽에 주름을 그리지 않으면 우아함을 확보할 수 있습니다.

요령①

제1관절의 생략

리얼한 손은 제1관절을 굽히는 동작이 많지만, 모델이 포즈를 취하듯이 제1관절을 굽히지 않고 그리면 엘레강트한 인상이 됩니다.

요령③

힘줄이 튀어나온 부분은 최대한 적게 그린다

리얼한 손은 각 손가락 연결 부분에 힘줄이 튀어나오지만, 특히 눈에 띄는 중지만 그리는 등 줄여서 그리면 투박해지지 않습니다.

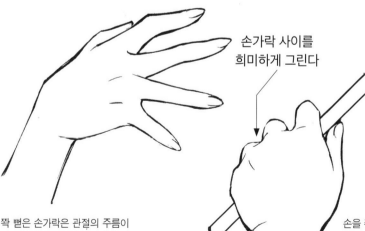

손가락 사이를
희미하게 그린다

짝 뻗은 손가락은 관절의 주름이나 울퉁불퉁한 부분을 생략해 그리면 만화·일러스트의 여성처럼 가늘고 우아한 인상이 됩니다.

주먹을 쥐는 동작을 그릴 때는 엄지손가락을 세우고, 검지·새끼손가락 끝이 보이도록 살짝 쥐면, 남성의 단단하게 쥔 주먹과 구별해 그릴 수 있습니다.

손을 쥐는 동작을 손등 쪽에서 봤을 때는, 원래 손가락의 연결 부분이 눈에 띄면서 울퉁불퉁해 보입니다. 의식적으로 튀어나온 부분을 생략해서, 손가락과 손가락 사이 부분을 희미하게 그리면 여성스러움을 확보할 수 있습니다.

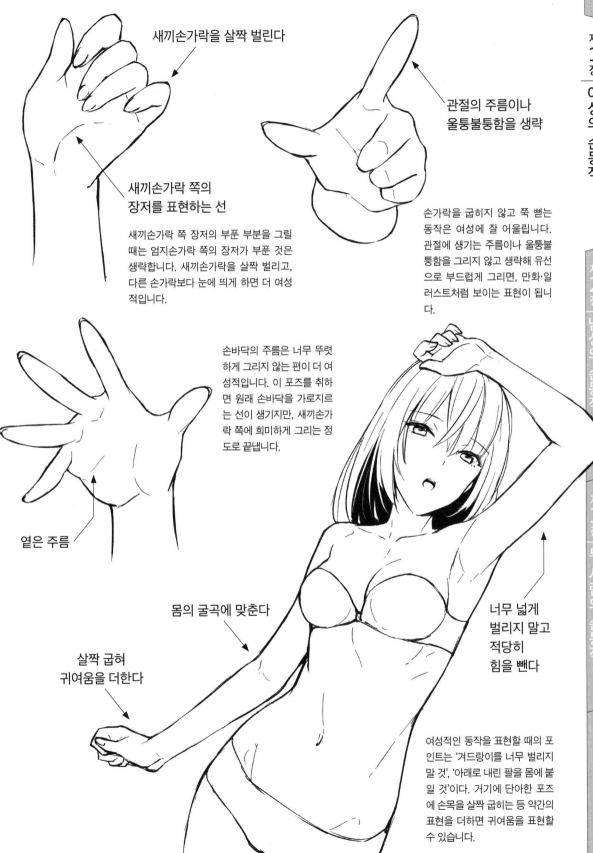

새끼손가락을 살짝 벌린다

새끼손가락 쪽의
장저를 표현하는 선

새끼손가락 쪽 장저의 부푼 부분을 그릴
때는 엄지손가락 쪽의 장저가 부푼 것은
생략합니다. 새끼손가락을 살짝 벌리고,
다른 손가락보다 눈에 띄게 하면 더 여성
적입니다.

관절의 주름이나
울퉁불퉁함을 생략

손가락을 굽히지 않고 쭉 뻗는
동작은 여성에 잘 어울립니다.
관절에 생기는 주름이나 울퉁불
퉁함을 그리지 않고 생략해 유선
으로 부드럽게 그리면, 만화·일
러스트처럼 보이는 표현이 됩니
다.

손바닥의 주름은 너무 뚜렷
하게 그리지 않는 편이 더 여
성적입니다. 이 포즈를 취하
면 원래 손바닥을 가로지르
는 선이 생기지만, 새끼손가
락 쪽에 희미하게 그리는 정
도로 끝냅니다.

옅은 주름

몸의 굴곡에 맞춘다

살짝 굽혀
귀여움을 더한다

너무 넓게
벌리지 말고
적당히
힘을 뺀다

여성적인 동작을 표현할 때의 포
인트는 '겨드랑이를 너무 벌리지
말 것', '아래로 내린 팔을 몸에 붙
일 것'이다. 거기에 단아한 포즈
에 손목을 살짝 굽히는 등 약간의
표현을 더하면 귀여움을 표현할
수 있습니다.

손과 연동된 상반신의 움직임 파악하기

인간의 팔은 뼈와 근육으로 목~어깨, 등과 연결되어 있으며, 팔을 움직이면 몸도 연동됩니다. 동작과 연동되는 상반신의 움직임을 잡아 낸다면, 더욱 자연스러운 인물 일러스트를 그릴 수 있습니다.

인간의 팔은 인형과는 다르게, 목~어깨와 등 부근의 근육과 연결되어 있습니다.

팔을 크게 드는 포즈는 목과 어깨, 등이 연동됩니다. 상반신은 정면을 본 상태에서 살짝 비틀어져, 허리부터 기울게 됩니다.

기운다

비틀린다

허리의 쏙 들어간 부분에 팔을 붙인 부드러운 포즈. 팔이 정면을 향하지 않고 기울어져 있기 때문에, 로봇 같은 딱딱함 없이 자연스러운 인상입니다.

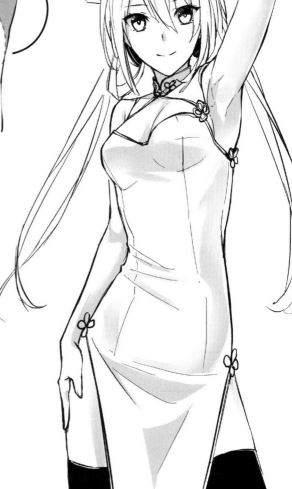

✕

인형의 팔을 움직이듯 팔만 올리면 로봇처럼 부자연스러운 인상이 됩니다. 팔도 부자연스럽게 길어보입니다.

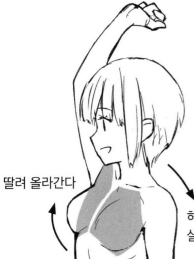

팔을 드는 포즈를 옆에서 봐 봅시다. 팔을 들면 올라간 쪽의 가슴 근육이 딸려 올라가 변형됩니다. 가슴도 위쪽을 향하게 됩니다. 허리는 젖혀지고, 상반신은 살짝 뒤로 기울게 됩니다.

딸려 올라간다

허리를 젖혀 살짝 뒤로 기운다

×

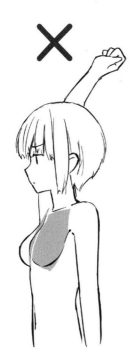

팔만 위로 든 상태로 그리면 가슴의 두터움이 부족해 상반신의 비율과 균형이 부자연스러워집니다.

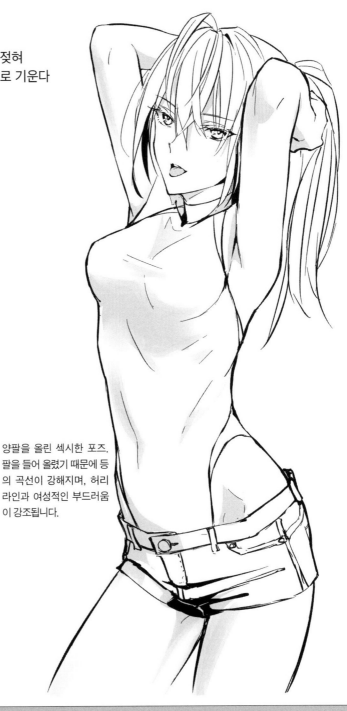

양팔을 올린 섹시한 포즈. 팔을 들어 올렸기 때문에 등의 곡선이 강해지며, 허리 라인과 여성적인 부드러움이 강조됩니다.

01 기본 손

펴기

0101_01b

0101_02b

0101_03b

0101_04b

0101_05b

0101_06b

쥐기

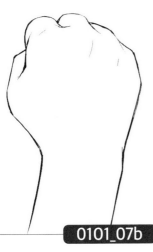

0101_07b

0101_08b

0101_09b

0101_10b

0101_11b

0101_12b

제1장 여성의 손동작

제2장 남성의 손동작

제3장 두 사람의 손동작

01 기본 손

V사인

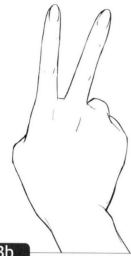

0101_13b

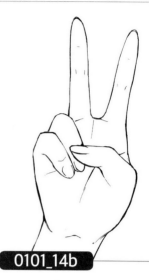

0101_14b

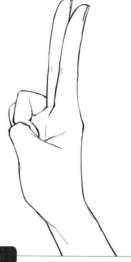

0101_15b

0101_16b

0101_17b

0101_18b

**아무것도
하지 않음**

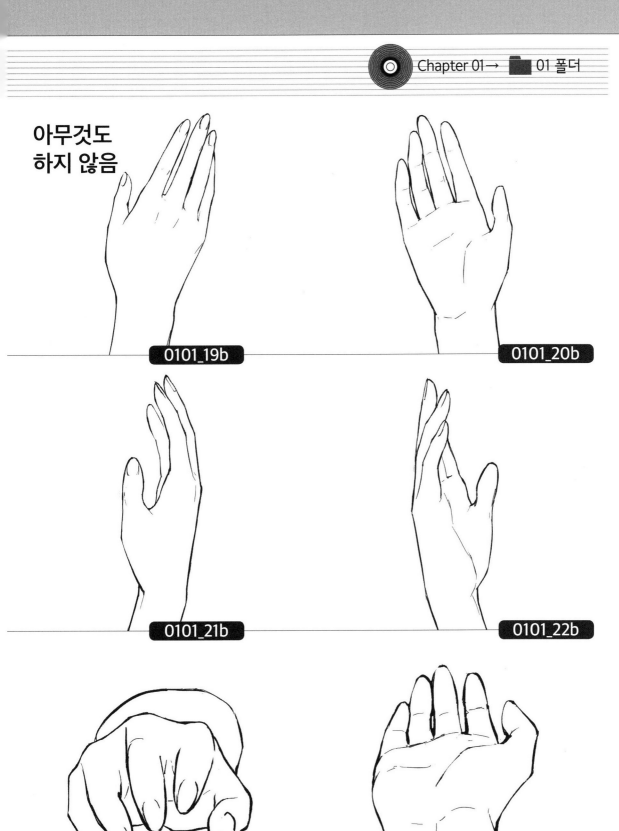

0101_19b

0101_20b

0101_21b

0101_22b

0101_23b

0101_24b

제1장 | 여성의 손동작

제2장 | 남성의 손동작

제3장 | 두 사람의 손동작

02 기분을 표현하기

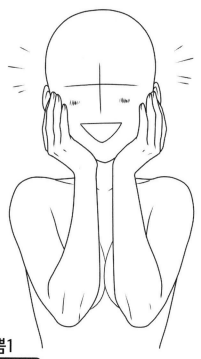

기쁨1
0102_01c

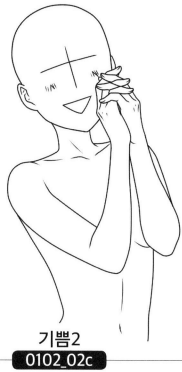

기쁨2
0102_02c

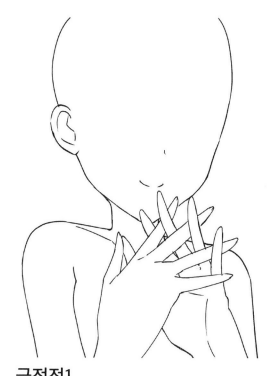

긍정적1
0102_03k

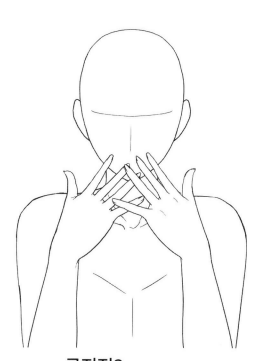

긍정적2
0102_04n

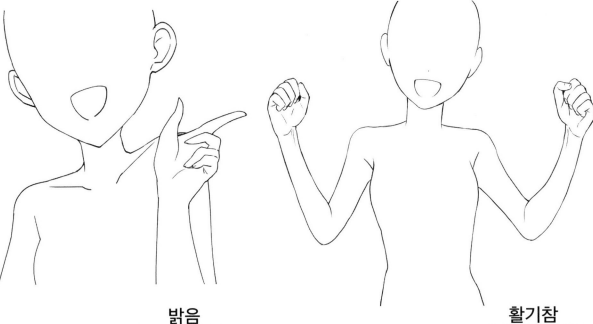

밝음
0102_05k

활기참
0102_06h

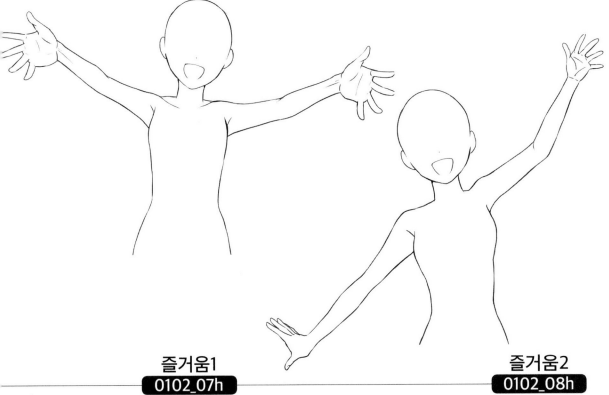

즐거움1
0102_07h

즐거움2
0102_08h

02 기분을 표현하기

생각하기1
0102_09a

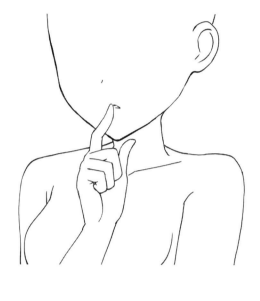

생각하기2
0102_10k

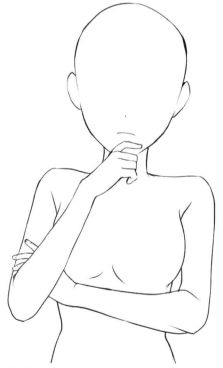

생각하기3
0102_11h

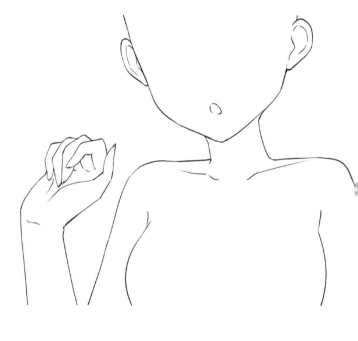

놀람
0102_12k

제
1
장 │ 여성의 손동작

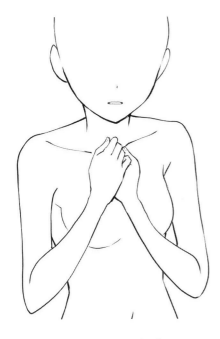

걱정
0102_13h

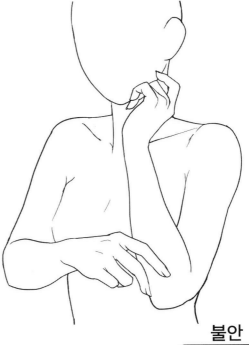

불안
0102_14n

제
2
장 │ 남성의 손동작

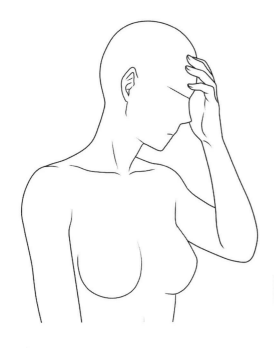

고민
0102_15c

안타까움
0102_16h

제
3
장 │ 두 사람의 손동작

02 기분을 표현하기

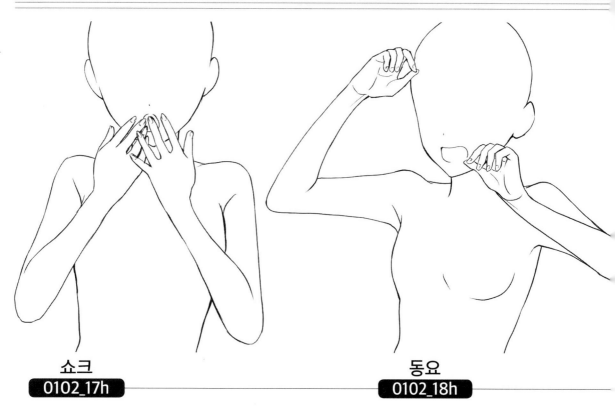

쇼크
0102_17h

동요
0102_18h

슬픔1
0102_19c

슬픔2
0102_20c

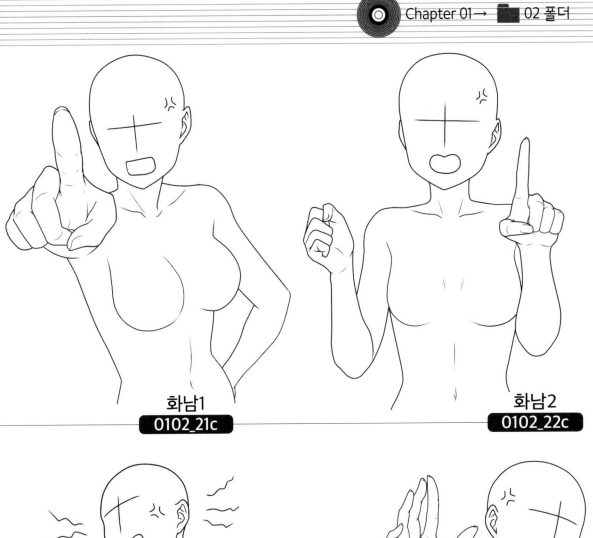

화남1
0102_21c

화남2
0102_22c

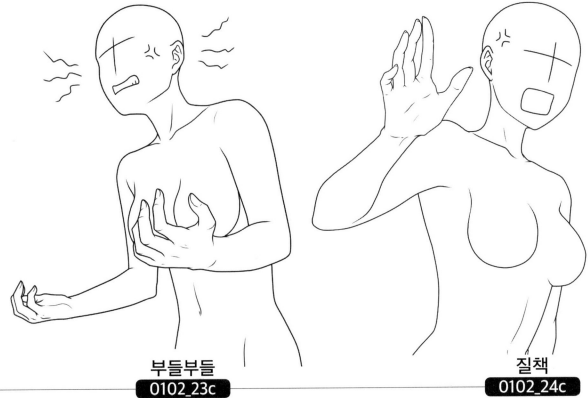

부들부들
0102_23c

질책
0102_24c

03 일상 속의 동작

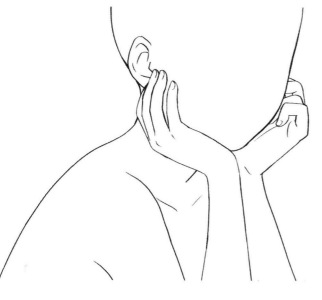

턱 괴기1
0103_01a

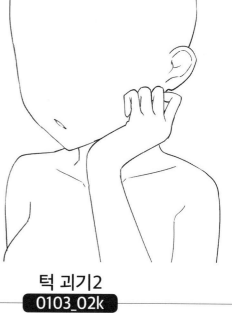

턱 괴기2
0103_02k

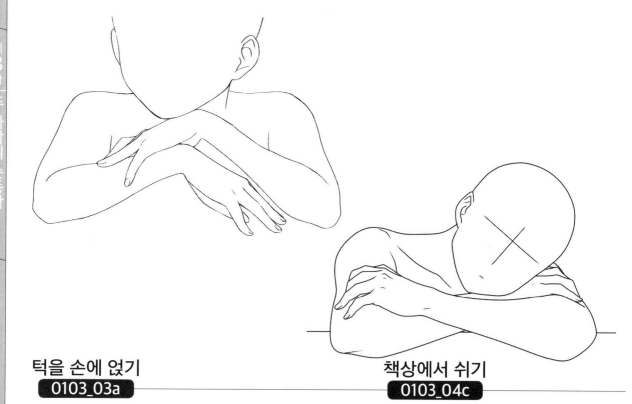

턱을 손에 얹기
0103_03a

책상에서 쉬기
0103_04c

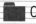

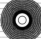

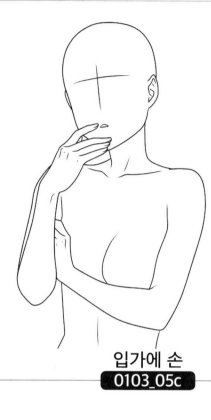

입가에 손
0103_05c

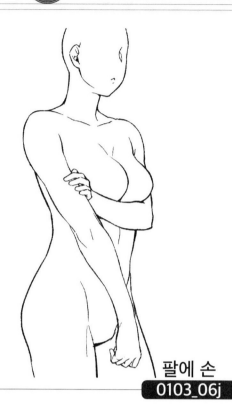

팔에 손
0103_06j

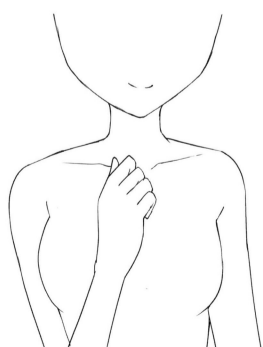

가슴에 손
0103_07k

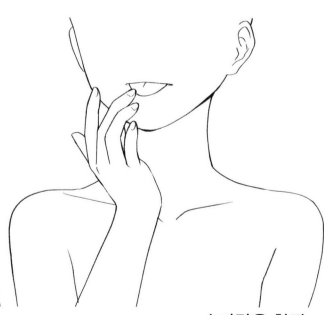

손가락을 할짝
0103_08a

03 일상 속의 동작

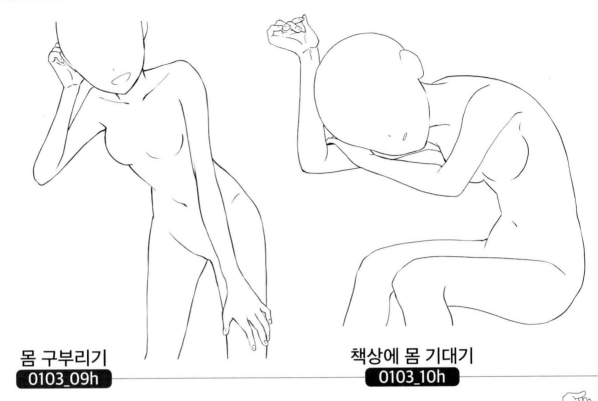

몸 구부리기
0103_09h

책상에 몸 기대기
0103_10h

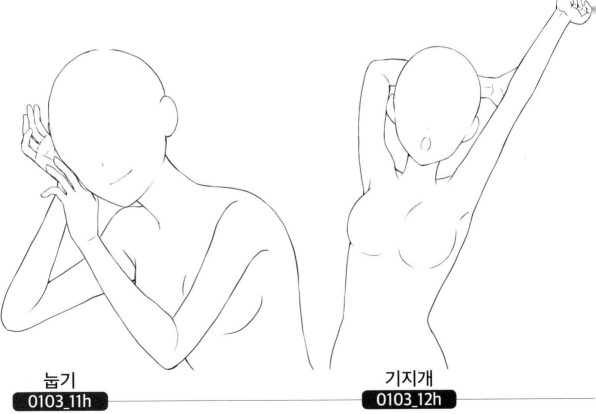

눕기
0103_11h

기지개
0103_12h

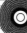

제**1**장│여성의 손동작

제**2**장│남성의 손동작

제**3**장│두 사람의 손동작

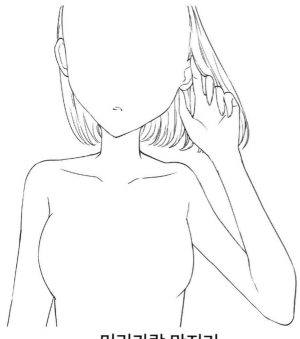

머리카락 만지기
`0103_13k`

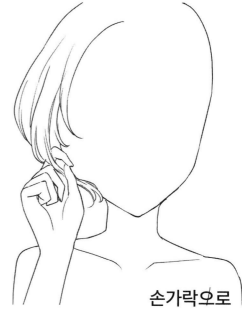

손가락으로 머리카락 꼬기
`0103_14k`

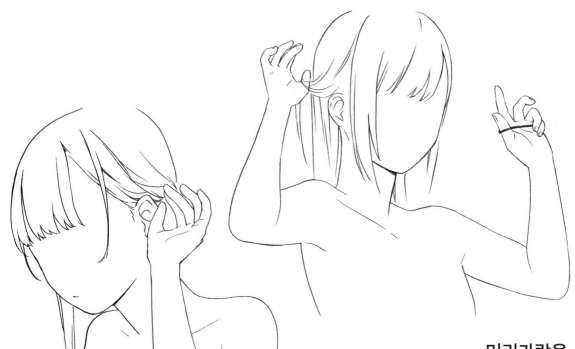

머리카락을 귀 뒤로 넘기기
`0103_15a`

머리카락을 고무줄로 묶기
`0103_16a`

03 일상 속의 동작

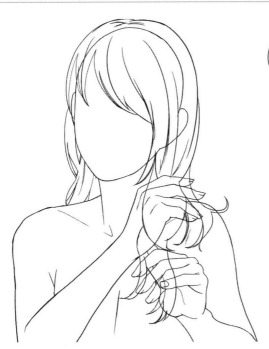

머리카락 풀기
0103_17n

머리카락 쓸어 올리기
0103_18i

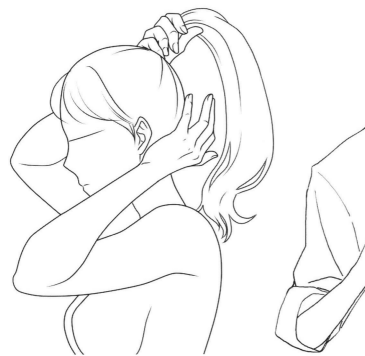

포니테일
0103_19c

셔츠 앞 단추 잠그기
0103_20i

모자 쓰기
0103_21a

잠에서 깸
0103_22c

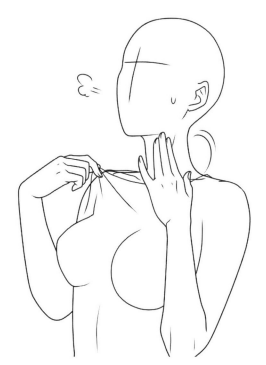

더워서 손 부채질
0103_23c

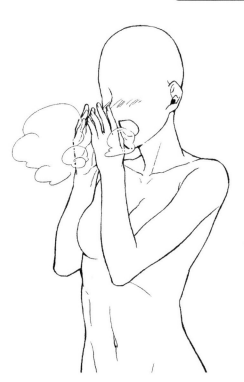

추워서 입김 불기
0103_24j

04 물건 다루기

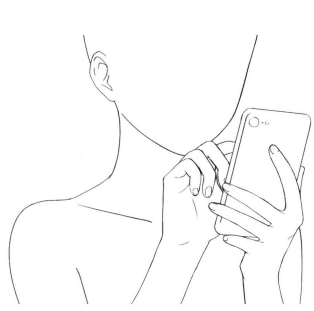

스마트폰 조작
0104_01a

스마트폰으로 통화
0104_02a

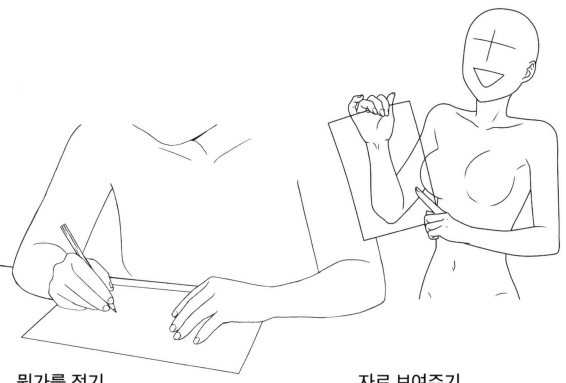

뭔가를 적기
0104_03a

자료 보여주기
0104_04c

제1장 | 여성의 손동작

제2장 | 남성의 손동작

제3장 | 두 사람의 손동작

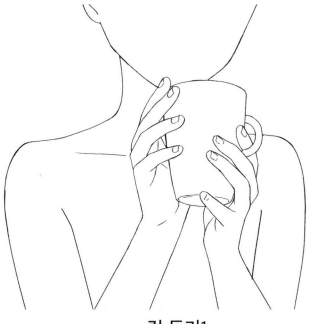

컵 들기1
0104_05a

컵 들기2
0104_06k

디저트 먹기
0104_07a

사탕
0104_08k

04 물건 다루기

도너츠 먹기
0104_09i

샌드위치 먹기
0104_10c

샴페인 잔 들기
0104_11n

칵테일 잔 들기
0104_12c

제1장 | 여성의 손동작

제2장 | 남성의 손동작

제3장 | 두 사람의 손동작

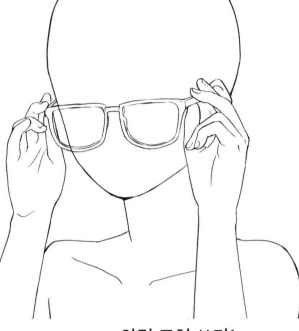

안경 고쳐 쓰기1
0104_13a

안경 고쳐 쓰기2
0104_14c

피어스 하기1
0104_15a

피어스 하기2
0104_16k

04 물건 다루기

꽃을 손에 들기
0104_17a

베개 안기
0104_18c

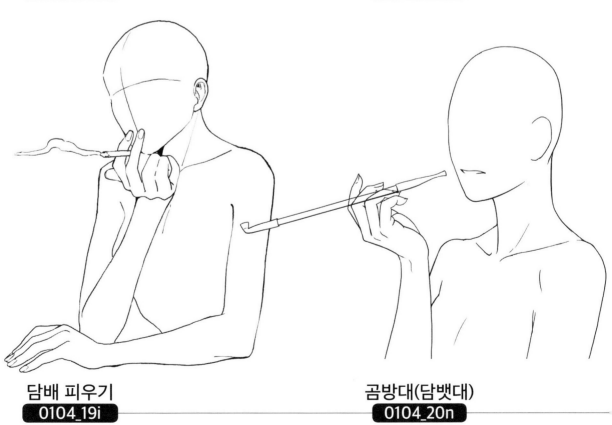

담배 피우기
0104_19i

곰방대(담뱃대)
0104_20n

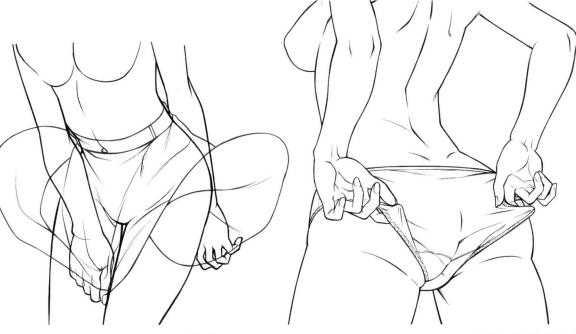

스커트 잡기
0104_21g

팬티 고쳐 입기
0104_22g

타이즈 끌어올리기
0104_23g

브래지어 후크 채우기
0104_24g

⑤ 액션 동작

총 휴대하기1
0105_01i

총 휴대하기2
0105_02g

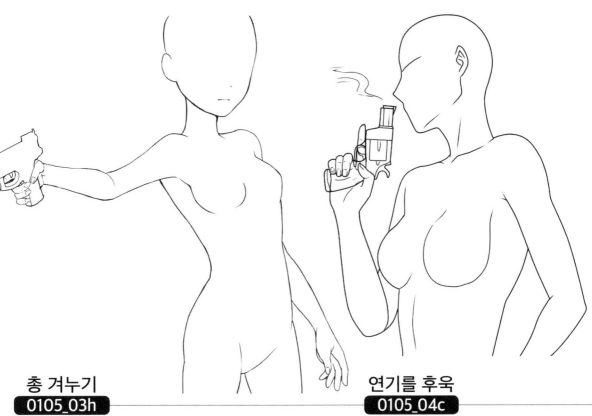

총 겨누기
0105_03h

연기를 후욱
0105_04c

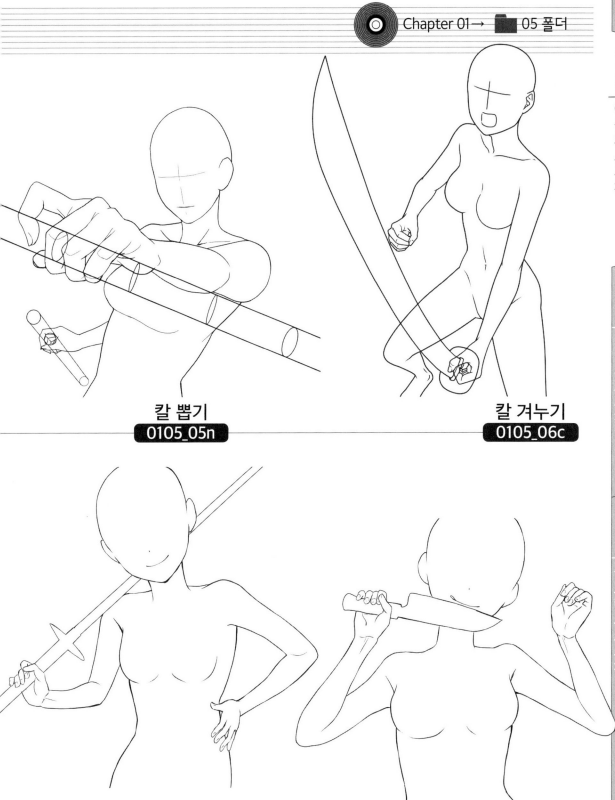

칼 뽑기
0105_05n

칼 겨누기
0105_06c

칼 짊어지기
0105_07h

식칼
0105_08h

05 액션 동작

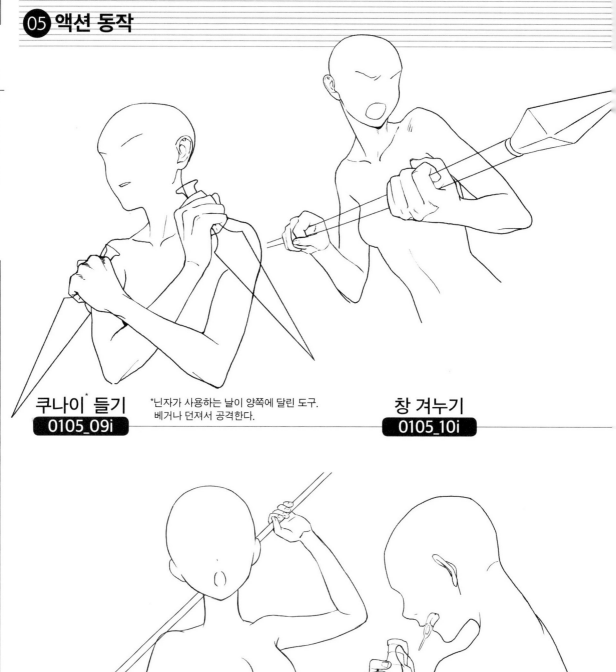

쿠나이* 들기
0105_09i

*닌자가 사용하는 날이 양쪽에 달린 도구.
베거나 던져서 공격한다.

창 겨누기
0105_10i

봉술
0105_11h

수류탄
0105_12i

제1장 여성의 손동작

제2장 남성의 손동작

제3장 두 사람의 손동작

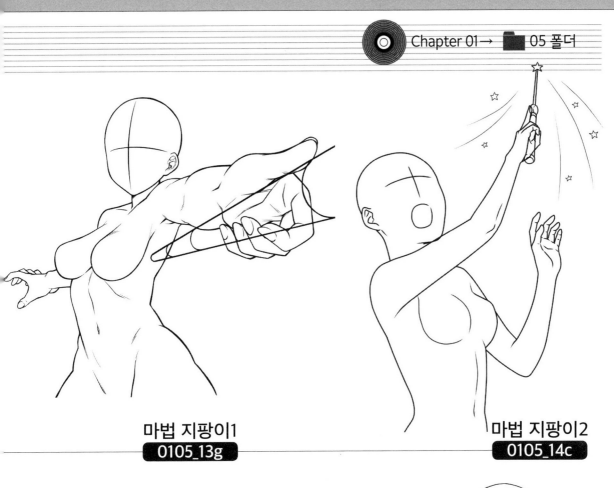

마법 지팡이1
0105_13g

마법 지팡이2
0105_14c

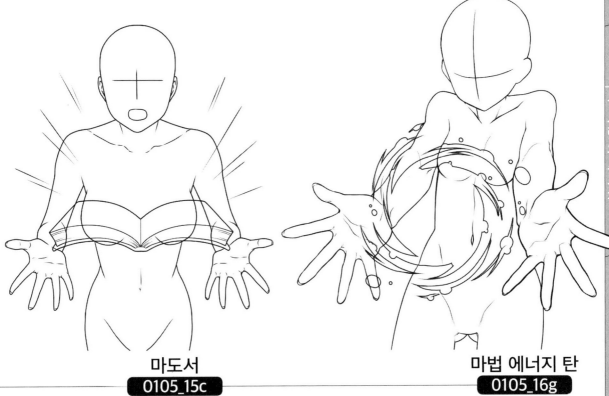

마도서
0105_15c

마법 에너지 탄
0105_16g

06 제스처·멋있는 포즈

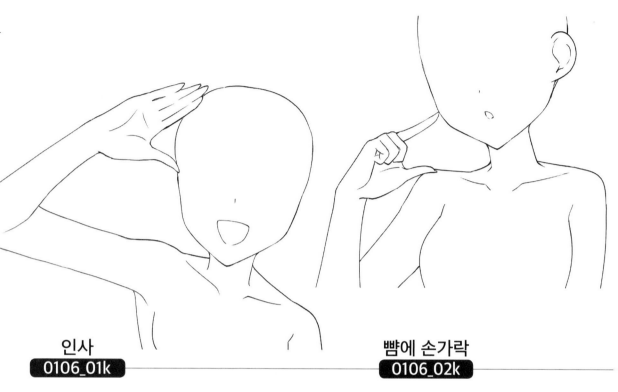

인사
0106_01k

뺨에 손가락
0106_02k

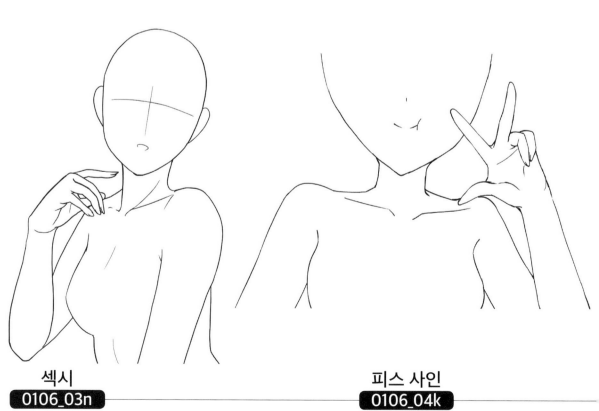

섹시
0106_03n

피스 사인
0106_04k

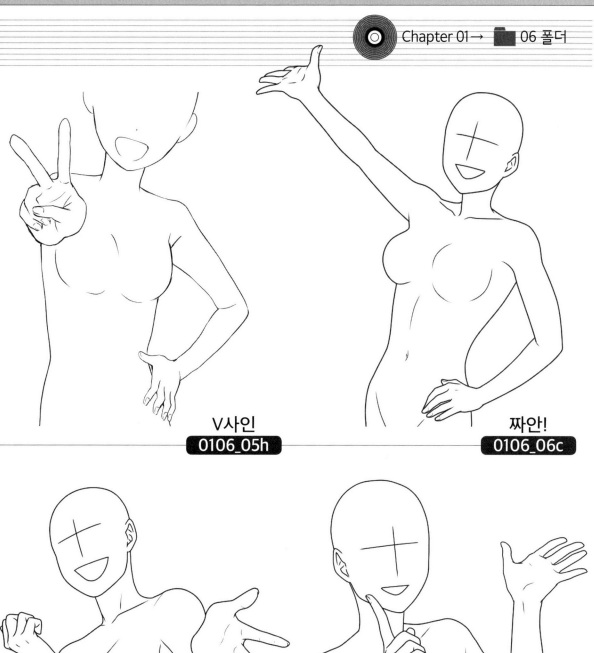

V사인
0106_05h

짜안!
0106_06c

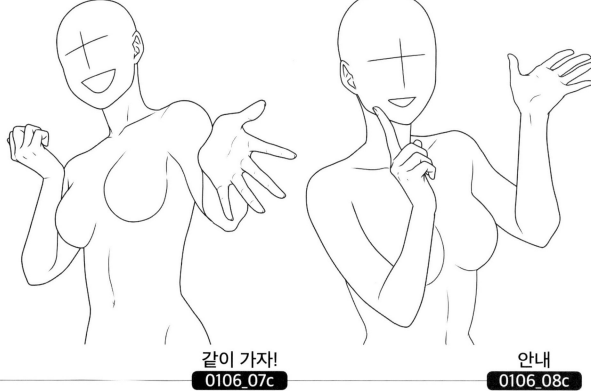

같이 가자!
0106_07c

안내
0106_08c

06 제스처·멋있는 포즈

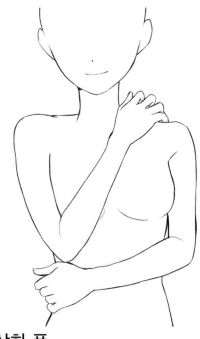

초상화 풍
0106_09h

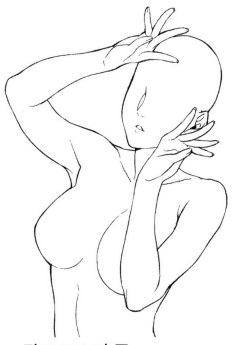

광고 포스터 풍
0106_10j

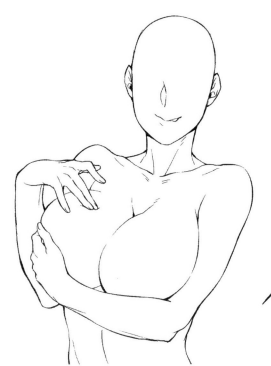

섹시 그라비아 풍1
0106_11j

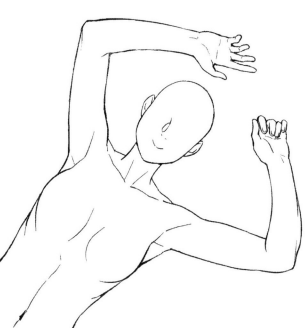

섹시 그라비아 풍2
0106_12j

제 **1** 장 여성의 손동작

제 **2** 장 남성의 손동작

제 **3** 장 두 사람의 손동작

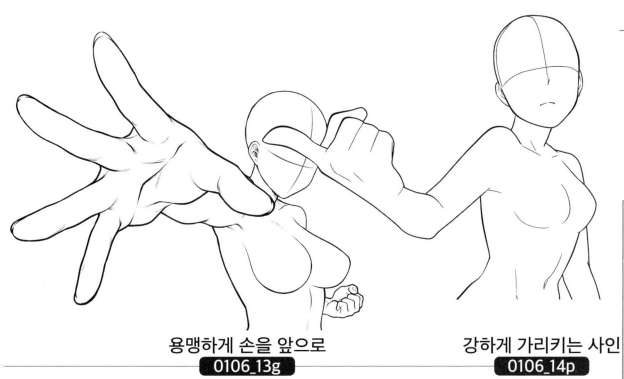

용맹하게 손을 앞으로
0106_13g

강하게 가리키는 사인
0106_14p

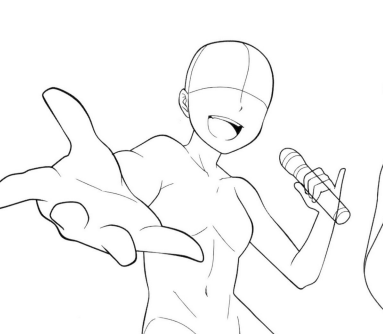

아이돌 풍
0106_15p

나르시스트 풍
0106_16c

여자아이의 손동작 여기가 좋다☆

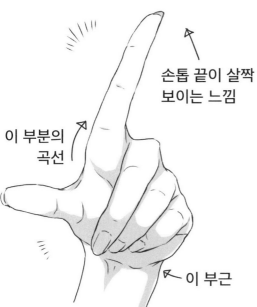

손에 아무 힘도 주지 않은 어떤 순간의 아무렇게나 포개진 손가락

이런 새끼손가락 느낌

이럴 때 손목뼈가 튀어나오는 것 등

손을 펼쳤을 때 손가락이 휘어지는 모습

제가 여자아이를 그릴 때 즐거운 포인트가 무엇이냐고 묻는다면, '손가락 끝'입니다! 손톱을 그리는 게 정말로 좋아요☆.

손톱 끝이 살짝 보이는 느낌

이 부분의 곡선

이 부근

최근에는 반지나 팔찌 등 액세서리를 잔뜩 착용한 여자아이를 그리는 게 즐겁답니다!

요기 ☺

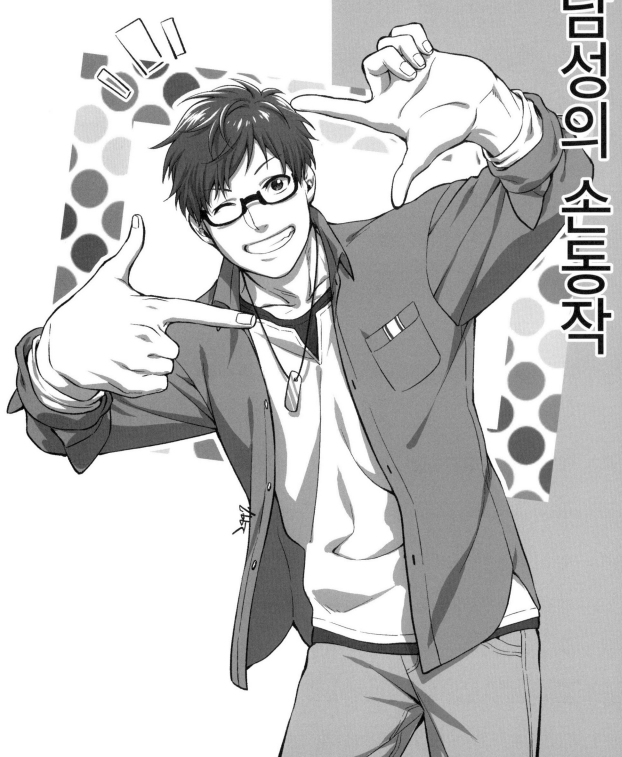

남성의 손동작

남성적인 동작을 그리는 요령

남성의 손은 여성의 손에 비해 두꺼우며, 울퉁불퉁한 인상입니다. 힘줄이 튀어나온 부분이나 힘줄과 힘줄 사이의 움푹 들어간 부분을 그리면 힘줄이 불거진 모습이 되어 여성의 손과는 다른 느낌의 손이 됩니다. 손가락 전체를 두껍게 하거나, 손가락 안쪽 관절의 주름을 그리면 더욱 강해보이는 인상이 됩니다.

관절과 힘줄이 선명하게 도드라지도록 그리기

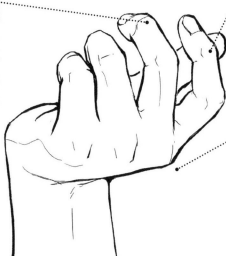

요령①

제1 관절을 굽혀 강하게

그림체나 취향에 따라 달라지지만 '남성적임을 더하고 싶다'고 생각한다면, 제1 관절을 굽혀 포즈를 잡으면 동작에 힘이 더해져 남성적인 손이 됩니다.

요령②

관절의 모양을 실제에 가깝게 그린다

리얼한 손가락 관절은 무릎처럼 튀어나와 있습니다. 여성의 손가락은 매끈하게 그려도 좋지만, 남성의 손가락은 실제에 가깝게 그리는 쪽이 ◎.

요령③

힘줄이 튀어나온 부분을 확실하게 그린다

손을 살짝 굽힌 포즈에서는 손등에 뼈와 힘줄이 튀어나와 보입니다. 여성은 여길 최대한 억제해 그리지만, 남성은 확실하게 그리면 강해 보이게 할 수 있습니다.

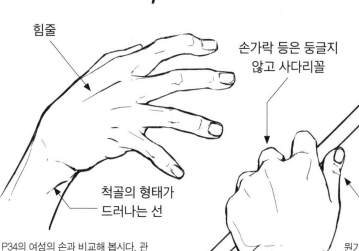

힘줄

손가락 등은 둥글지 않고 사다리꼴

척골의 형태가 드러나는 선

제1 관절의 주름

주먹은 엄지가 4개의 손가락에 걸칠 정도로 꽉 쥐게 하면 강해보이는 인상이 됩니다.

P34의 여성의 손과 비교해 봅시다. 관절의 주름이나 손등에 나타나는 힘줄(힘줄이 튀어나옴), 척골을 따라 안으로 패이는 근육 등을 통해 여성과 남성의 손을 다르게 그릴 수 있습니다.

뭔가를 쥐는 동작을 손등 쪽에서 본 앵글에서는, 손가락의 연결부위의 튀어나온 부분을 확실하게 표현합니다. 아주 조금 보이는 손가락 등은 둥근 모양이 아니라 사다리꼴로 그립니다. 살짝 휜 엄지손가락의 제1관절에는 주름을 그려 넣어 높이 차이를 표현합니다.

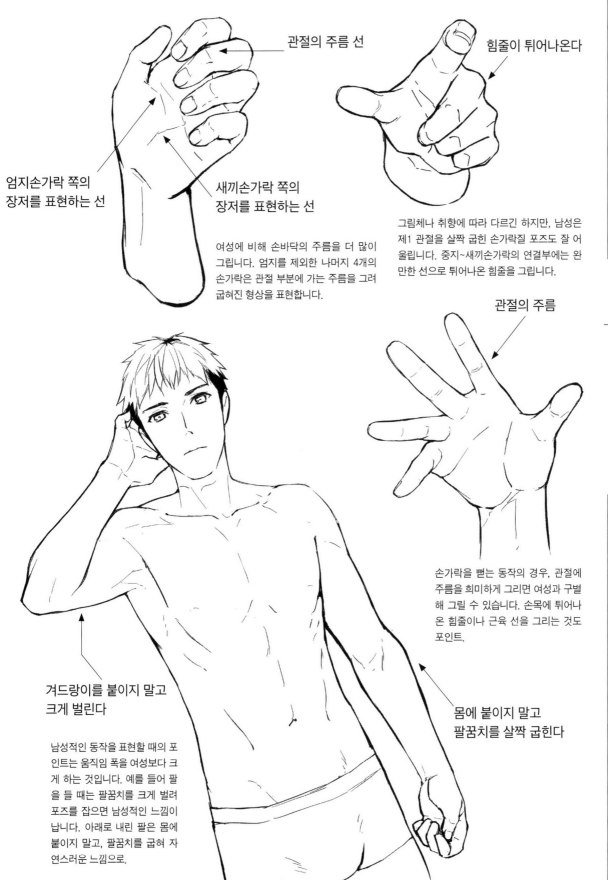

관절의 주름 선

힘줄이 튀어나온다

엄지손가락 쪽의
장저를 표현하는 선

새끼손가락 쪽의
장저를 표현하는 선

여성에 비해 손바닥의 주름을 더 많이
그립니다. 엄지를 제외한 나머지 4개의
손가락은 관절 부분에 가는 주름을 그려
굽혀진 형상을 표현합니다.

그림체나 취향에 따라 다르긴 하지만, 남성은
제1 관절을 살짝 굽힌 손가락질 포즈도 잘 어
울립니다. 중지~새끼손가락의 연결부에는 완
만한 선으로 튀어나온 힘줄을 그립니다.

관절의 주름

손가락을 뻗는 동작의 경우, 관절에
주름을 희미하게 그리면 여성과 구별
해 그릴 수 있습니다. 손목에 튀어나
온 힘줄이나 근육 선을 그리는 것도
포인트.

겨드랑이를 붙이지 말고
크게 벌린다

남성적인 동작을 표현할 때의 포
인트는 움직임 폭을 여성보다 크
게 하는 것입니다. 예를 들어 팔
을 들 때는 팔꿈치를 크게 벌려
포즈를 잡으면 남성적인 느낌이
납니다. 아래로 내린 팔은 몸에
붙이지 말고, 팔꿈치를 굽혀 자
연스러운 느낌으로.

몸에 붙이지 말고
팔꿈치를 살짝 굽힌다

손과 연동된
상반신의 움직임
파악하기

여성과 마찬가지로, 남성도 팔과 연동된 상반신의 움직임을 파악하면 더 자연스러운 일러스트를 그릴 수 있습니다. 여기서는 앞으로 손을 내미는 동작으로 상반신의 움직임을 파악해 봅시다.

손을 앞으로 내민 차분한 인상의 포즈. 거울 앞에 서서 실제로 이 포즈를 취해 보면, 자연스럽게 몸이 대각선을 향하게 됨을 알 수 있을 것입니다.

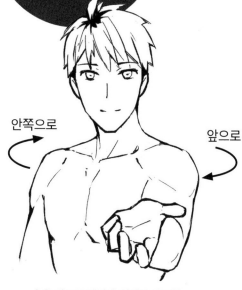

안쪽으로

앞으로

손을 앞으로 내밀면 어깨도 연동해 앞으로 움직입니다. 상반신은 허리부터 비틀려 대각선을 향하고, 반대쪽 어깨는 안쪽을 향하게 됩니다.

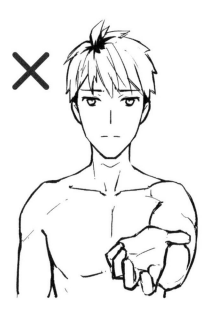

손만 앞으로 내밀면 로봇처럼 딱딱하고 부자연스러워지며, 겨드랑이 아래의 묘사도 애매해집니다.

주먹을 앞으로 내미는 포즈일 경우는 어깨가 한 층 더 앞으로 나오며, 반대쪽 어깨는 가려집니다. 어깨~팔의 근육이 연동되며, 견갑골에 붙어 있는 근육이 부푸는 모습을 가는 주름 선으로 표현하면 더욱 리얼해집니다. 주먹은 손바닥이 보이지 않도록 그리면 더 강해 보입니다.

손바닥을 숨긴다

견갑골에 붙은 근육

남성은 겨드랑이를 벌린 자연스러운 동작도 어울리지만, 격투 포즈일 때는 겨드랑이를 확실하게 붙여주면 실력자라는 느낌을 줄 수 있습니다. 내민 주먹과 반대쪽 다리를 한 걸음 앞으로 내딛어 전체의 중심 밸런스를 잡았습니다.

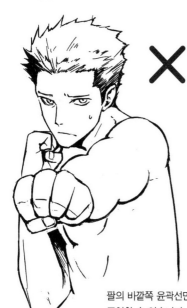

팔의 바깥쪽 윤곽선만 그리면 원근감을 표현할 수 없습니다. 또, 팔을 아래쪽으로 뻗었는데도 손바닥이 보이면 고양이가 하는 펀치(발길질) 같아집니다.

쇠사슬 모양

어깨·상완·전완 근육은 일렬로 늘어서 있는 것이 아니라, 쇠사슬처럼 조합되어 있습니다. 근육의 높낮이는 각각 다르게 나타납니다.

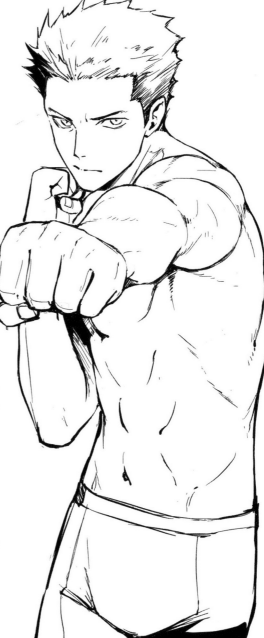

01 기본 손

펴기

0201_01b

0201_02b

0201_03b

0201_04b

0201_05b

0201_06b

쥐기

0201_07b

0201_08b

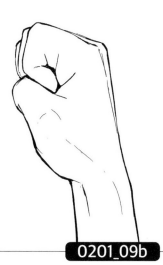

0201_09b

0201_10b

0201_11b

0201_12b

제1장 │ 여성의 손동작

제2장 │ 남성의 손동작

제3장 │ 두 사람의 손동작

75

01 기본 손

V사인

0201_13b

0201_14b

0201_15b

0201_16b

0201_17b

0201_18b

**아무것도
하지 않음**

0201_19b

0201_20b

0201_21b

0201_22b

0201_23b

0201_24b

제1장 여성의 손동작

제2장 남성의 손동작

제3장 두 사람의 손동작

② 기분을 표현하기

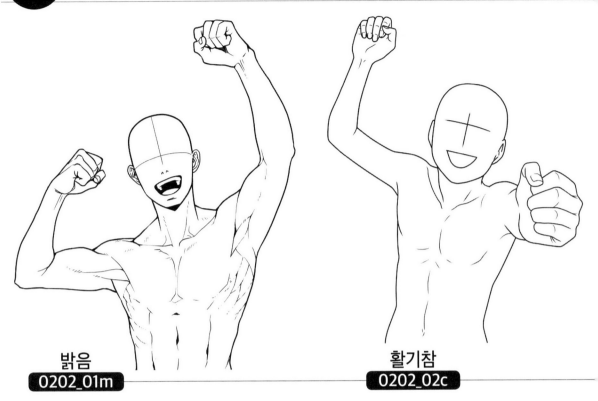

밝음
0202_01m

활기참
0202_02c

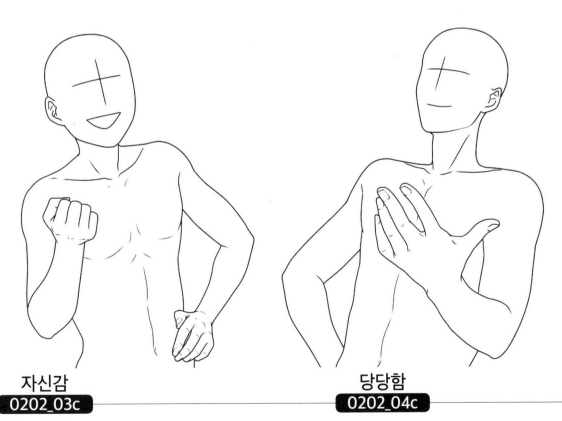

자신감
0202_03c

당당함
0202_04c

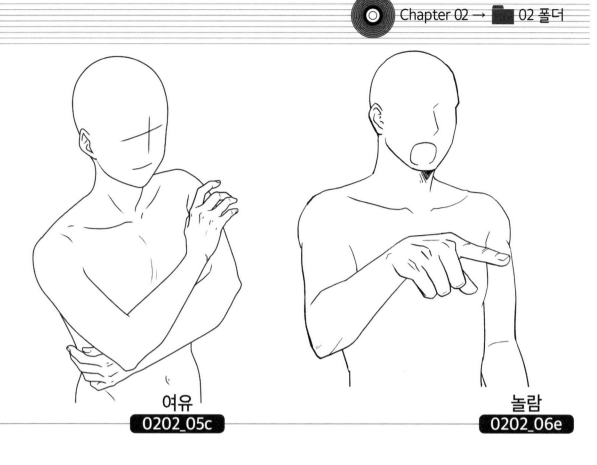

여유
0202_05c

놀람
0202_06e

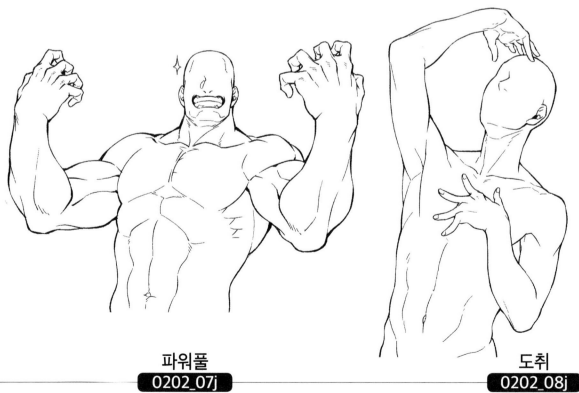

파워풀
0202_07j

도취
0202_08j

02 기분을 표현하기

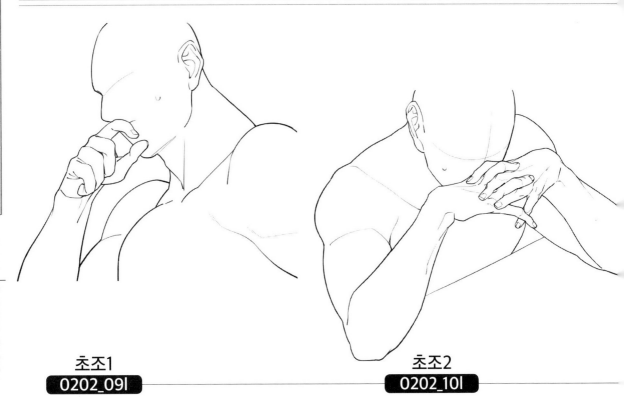

초조1
0202_09i

초조2
0202_10i

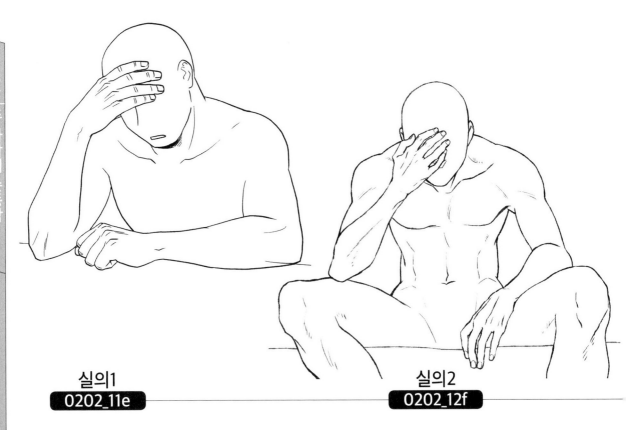

실의1
0202_11e

실의2
0202_12f

제1장 여성의 손동작

제2장 남성의 손동작

제3장 두 사람의 손동작

궁리1
0202_13f

궁리2
0202_14l

숙고
0202_15f

두려움
0202_16m

02 기분을 표현하기

불쾌
0202_17m

화남1
0202_18c

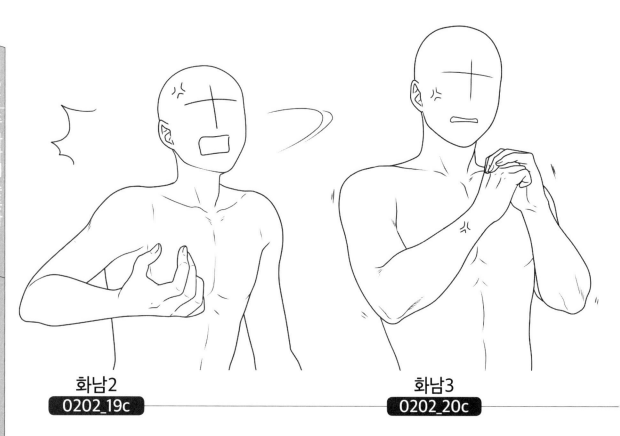

화남2
0202_19c

화남3
0202_20c

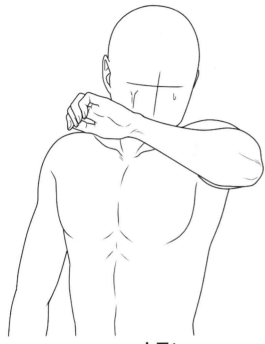

슬픔1
0202_21c

슬픔2
0202_22c

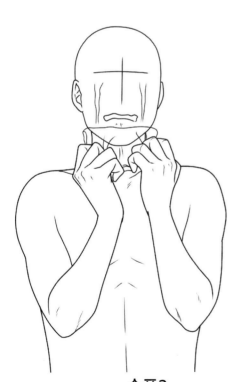

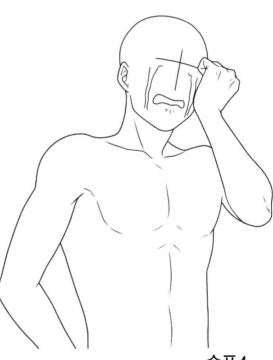

슬픔3
0202_23c

슬픔4
0202_24c

제1장 여성의 손동작

제2장 남성의 손동작

제3장 두 사람의 손동작

03 일상 속의 동작

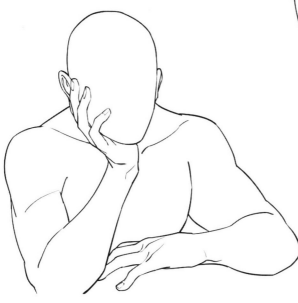

턱 괴기
0203_01l

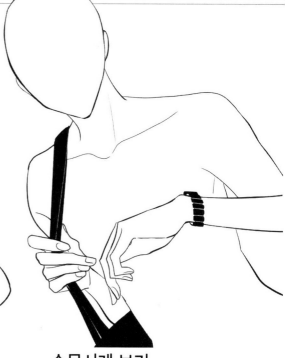

손목시계 보기
0203_02d

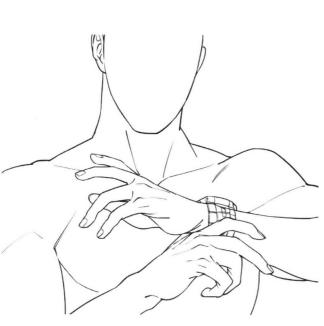

손목시계 만지기
0203_03l

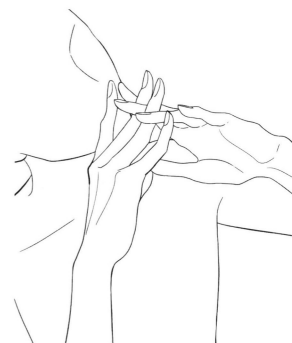

손가락 깍지 끼기
0203_04d

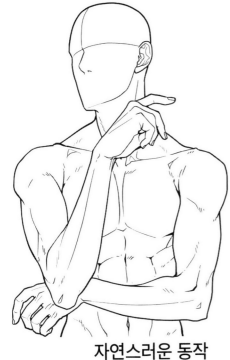

자연스러운 동작
0203_05m

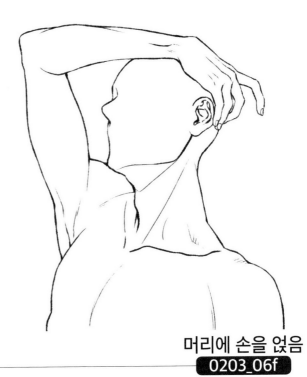

머리에 손을 얹음
0203_06f

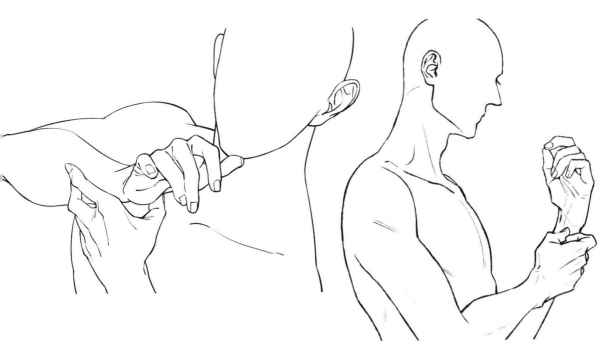

손목 만지기1
0203_07l

손목 만지기2
0203_08f

03 일상 속의 동작

턱에 손 대기1
`0203_09e`

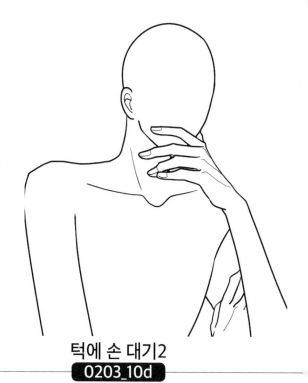

턱에 손 대기2
`0203_10d`

목 만지기
`0203_11d`

목 뒤에 손 얹기
`0203_12d`

얼굴에 손 대기
0203_13d

눈 비비기
0203_14e

시트 움켜잡기
0203_15d

입가에 손 대기
0203_16f

제 **1** 장 여성의 손동작

제 **2** 장 남성의 손동작

제 **3** 장 두 사람의 손동작

03 일상 속의 동작

코 만지기
0203_17f

귀에 손 대기
0203_18f

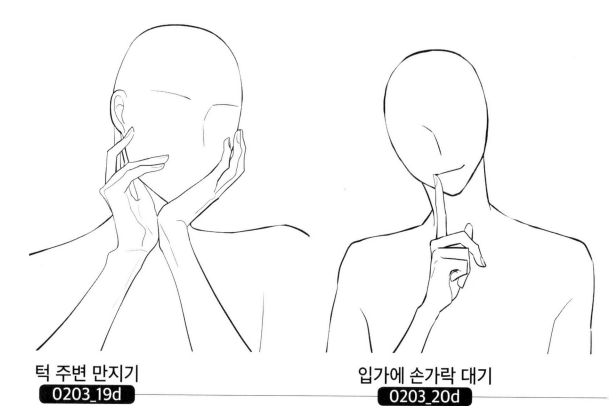

턱 주변 만지기
0203_19d

입가에 손가락 대기
0203_20d

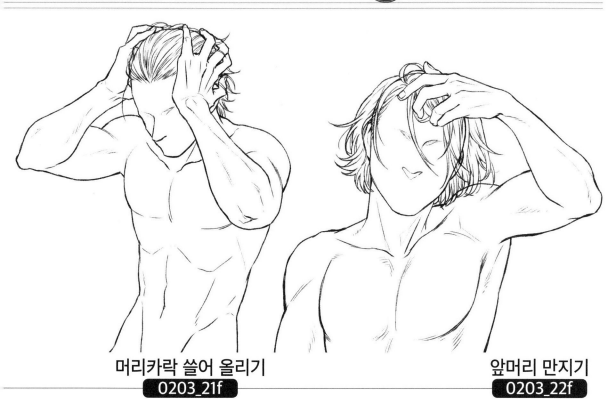

머리카락 쓸어 올리기
0203_21f

앞머리 만지기
0203_22f

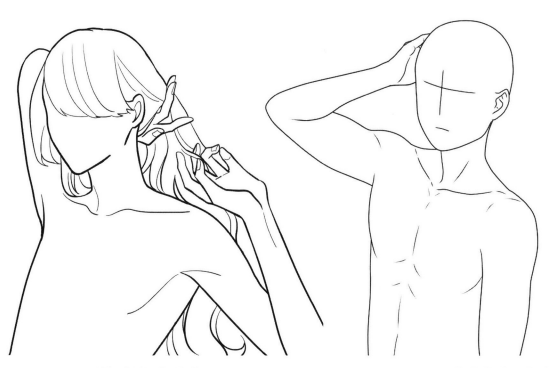

뒷머리 만지기
0203_23d

머리에 손 대기
0203_24c

04 물건 다루기

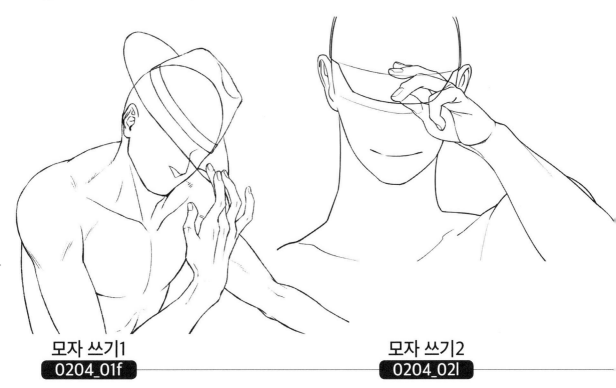

모자 쓰기1
0204_01f

모자 쓰기2
0204_02l

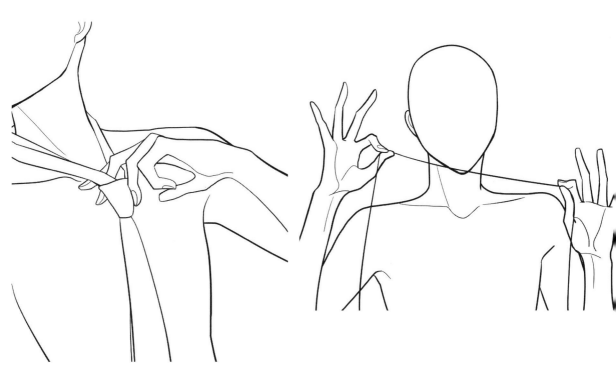

넥타이 느슨하게 풀기
0204_03d

실 들기
0204_04d

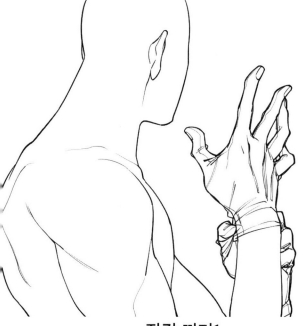

장갑 끼기1
0204_05l

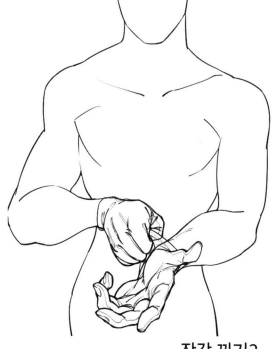

장갑 끼기2
0204_06l

장갑 끼기3
0204_07e

셔츠 앞 단추 풀기
0204_08d

04 물건 다루기

펜 들기
0204_09d

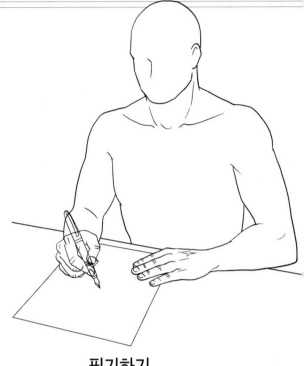

필기하기
0204_10e

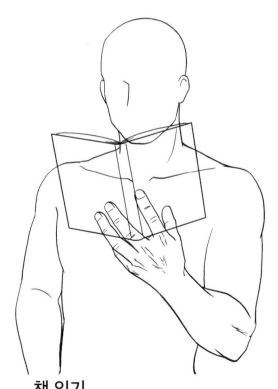

책 읽기
0204_11e

자료 보여주기
0204_12c

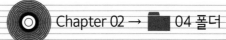

Chapter 02 →04 폴더

제1장 여성의 손동작

제2장 남성의 손동작

제3장 두 사람의 손동작

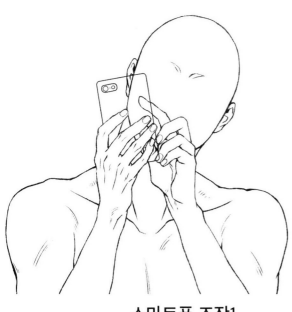

스마트폰 조작1
0204_13f

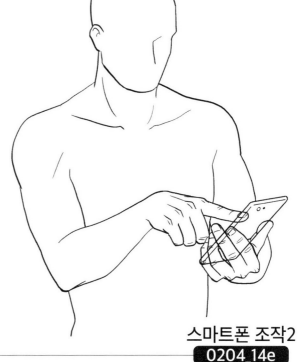

스마트폰 조작2
0204_14e

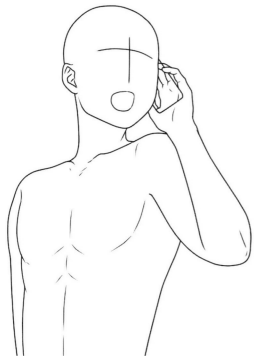

스마트폰으로 통화
0204_15c

용기 열기
0204_16f

04 물건 다루기

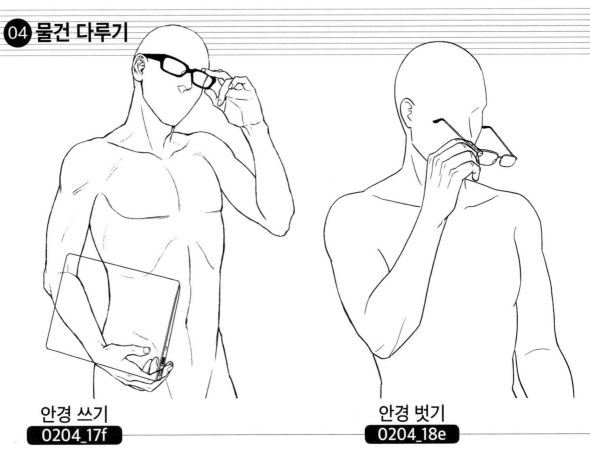

안경 쓰기
0204_17f

안경 벗기
0204_18e

안경 닦기
0204_19e

안경테 물기
0204_20e

 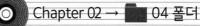

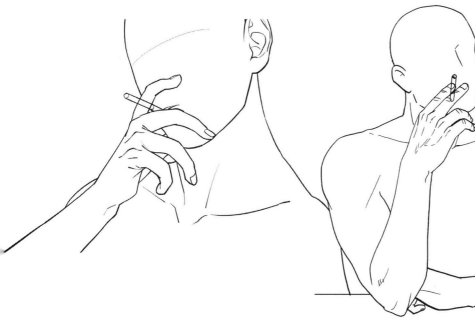

담배 피우기1
0204_21l

담배 피우기2
0204_22e

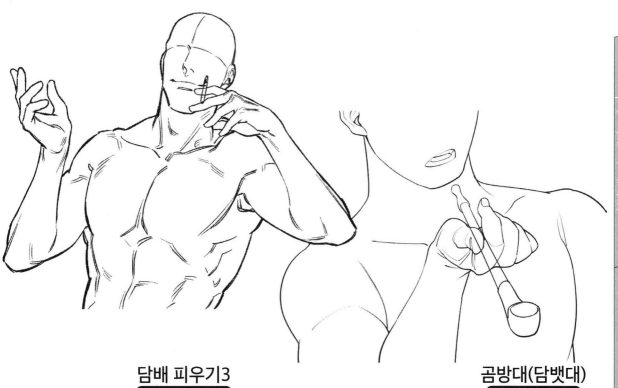

담배 피우기3
0204_23o

곰방대(담뱃대)
0204_24l

04 물건 다루기

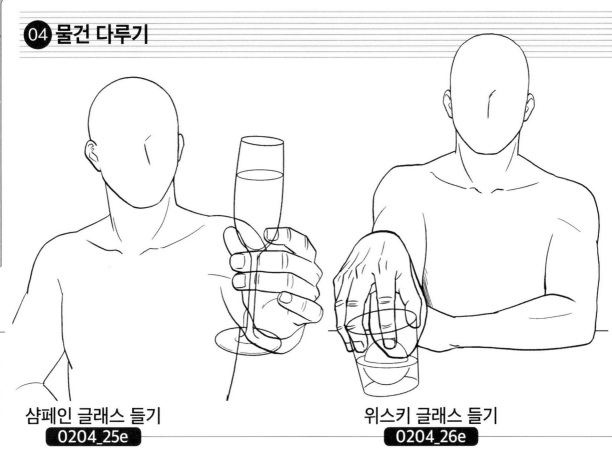

샴페인 글래스 들기
0204_25e

위스키 글래스 들기
0204_26e

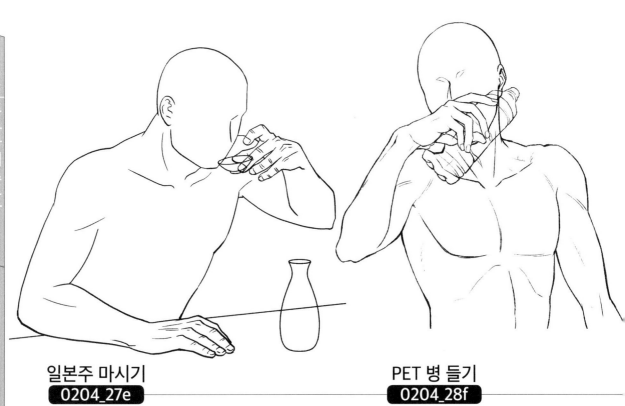

일본주 마시기
0204_27e

PET 병 들기
0204_28f

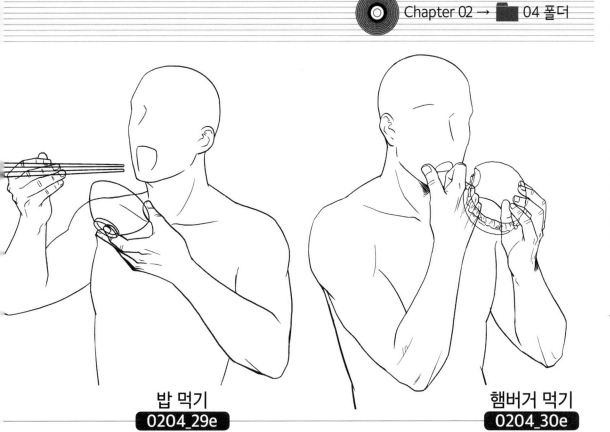

밥 먹기
0204_29e

햄버거 먹기
0204_30e

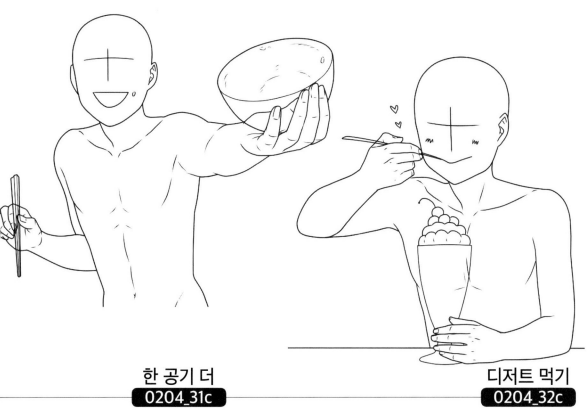

한 공기 더
0204_31c

디저트 먹기
0204_32c

05 액션 동작

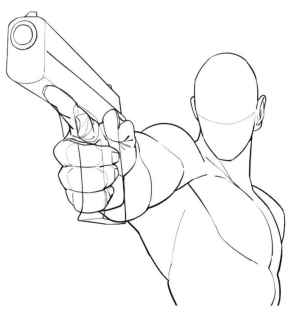
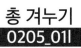

총 겨누기
0205_01l

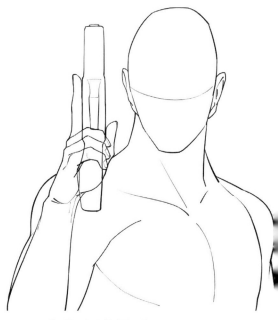

총을 손에 들기
0205_02l

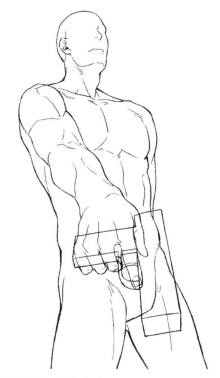

총을 아래로 겨누기
0205_03j

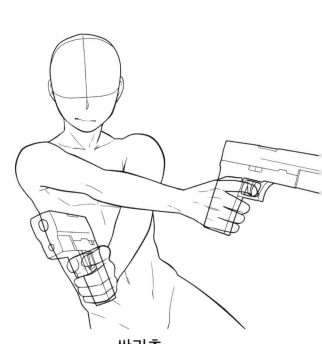

쌍권총
0205_04p

 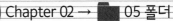
제1장 여성의 손동작

제2장 남성의 손동작

제3장 두 사람의 손동작

칼에 손 대기
0205_05l

칼로 자세 잡기
0205_06p

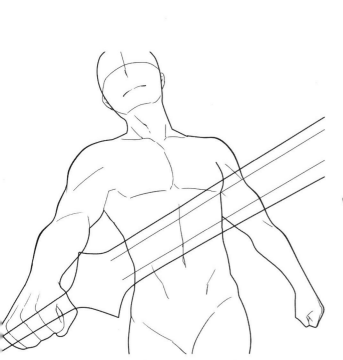

검을 손에 들기
0205_07p

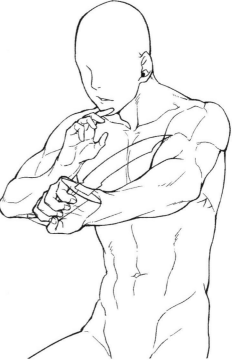

나이프로 자세 잡기
0205_08j

05 액션 동작

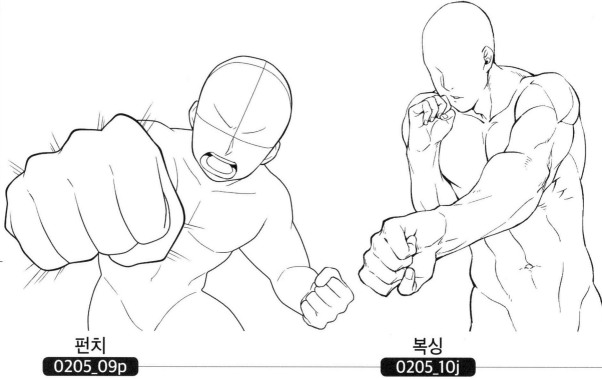

펀치
0205_09p

복싱
0205_10j

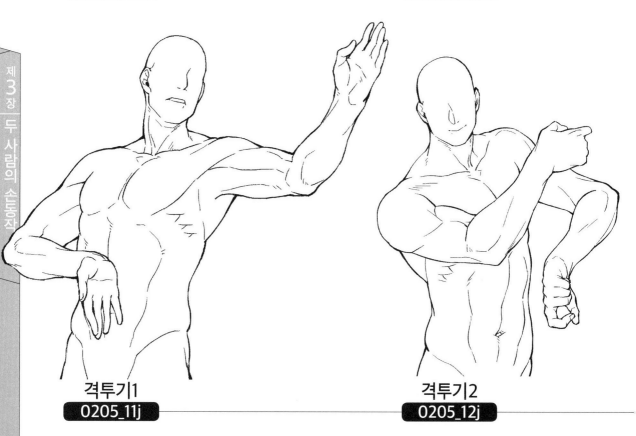

격투기1
0205_11j

격투기2
0205_12j

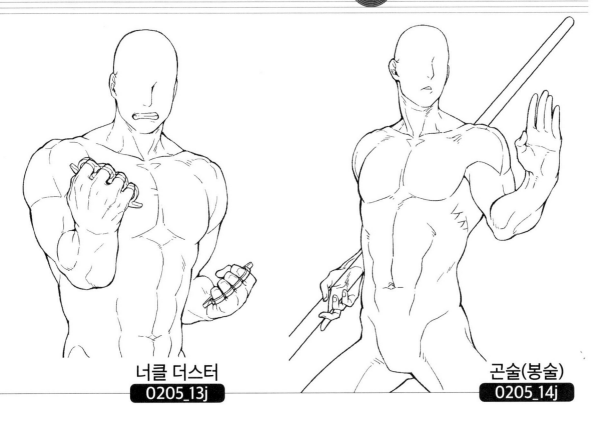

너클 더스터
0205_13j

곤술(봉술)
0205_14j

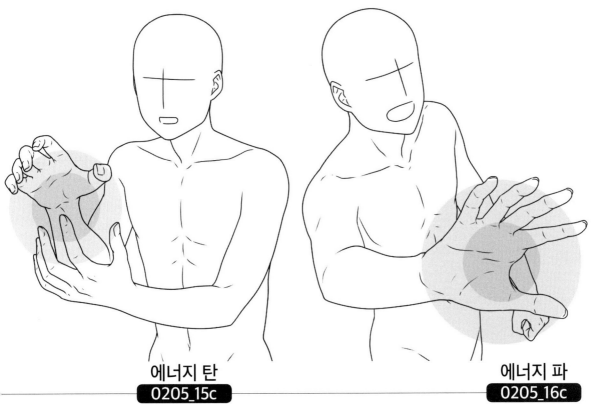

에너지 탄
0205_15c

에너지 파
0205_16c

제**1**장│여성의 손동작

제**2**장│남성의 손동작

제**3**장│두 사람의 손동작

06 제스처·멋있는 포즈

비밀
0206_01l

입가에 손
0206_02f

BANG!
0206_03l

어흥
0206_04d

손을 앞으로
0206_05f

의연하게
0206_06f

명랑하게 사인
0206_07c

짜증을
유발하는 포즈
0206_08j

06 제스처·멋있는 포즈

나르시스트 풍
0206_09g

장난끼 가득한 사인
0206_10g

목 만지기
0206_11g

어깨 만지기
0206_12g

제 1 장 여성의 손동작

제 2 장 남성의 손동작

제 3 장 두 사람의 손동작

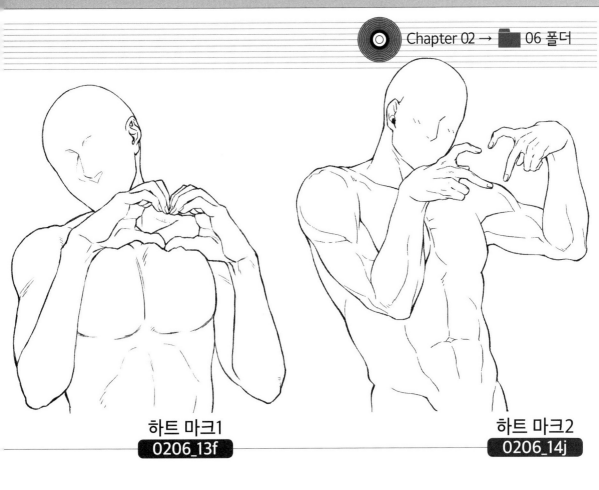

하트 마크1
0206_13f

하트 마크2
0206_14j

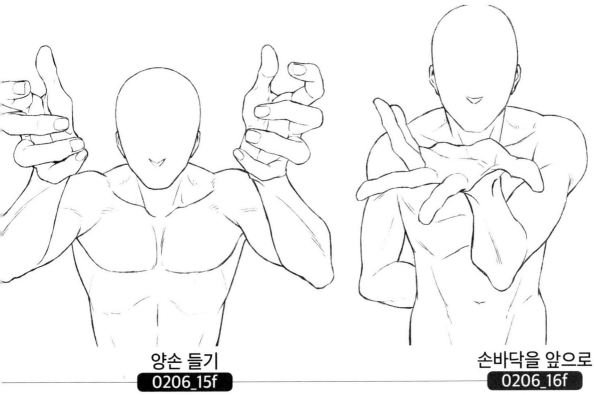

양손 들기
0206_15f

손바닥을 앞으로
0206_16f

06 제스처·멋있는 포즈

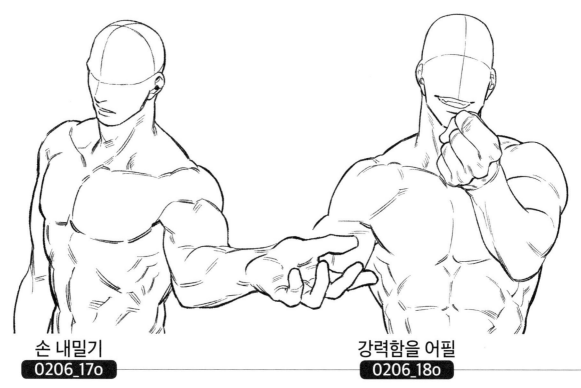

손 내밀기
0206_17o

강력함을 어필
0206_18o

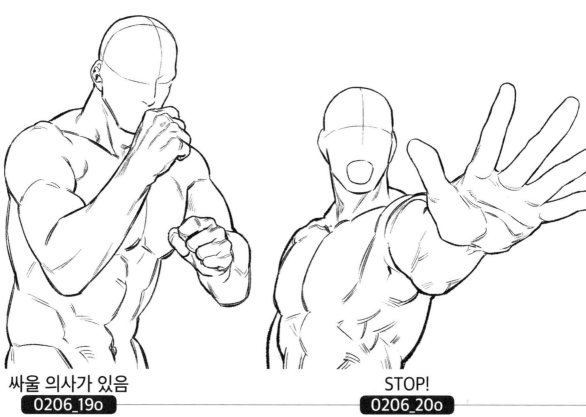

싸울 의사가 있음
0206_19o

STOP!
0206_20o

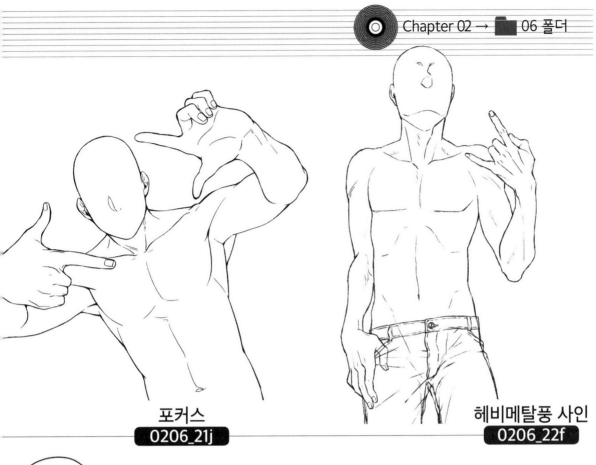

포커스
0206_21j

헤비메탈풍 사인
0206_22f

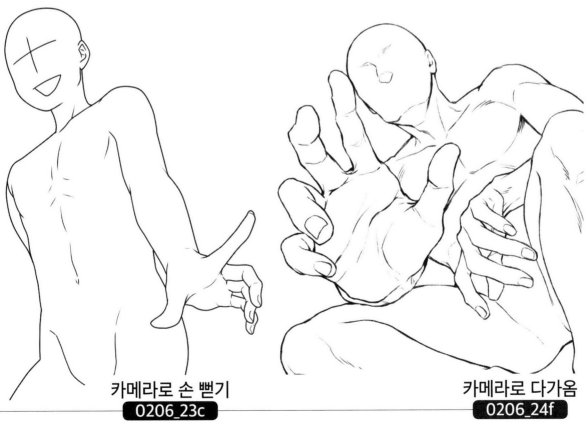

카메라로 손 뻗기
0206_23c

카메라로 다가옴
0206_24f

손만으로 캐릭터를 표현해 보자

성격이나 직업, 버릇이나
심리 상태를 반영시키면
그럴듯하게 느껴지는 손이 됩니다.

손톱 모양 하나만 달라져도
때론 남성의 손처럼 보이고,
때론 여성의 손처럼 보입니다.
그게 재미있어요.

손톱과 손가락 끝의 모양만으로도
인상이 달라진답니다.

이상적인 손과 너무 달라서,
자신의 손을 보고 그려도
전혀 참고가 되지 않는다고?!

그렇지
않습니다!

휘는 방향 뼈의 위치 등, 기본적으로는 똑같습니다.
손가락 길이, 손 크기, 두꺼운지 얇은지 등은
그리고 싶은 이미지에 맞춰 조절하면서
최적의 손을 찾아봅시다.

현실 ➡ 이상

새끼손가락이
약지 밑으로 들어가는 모습이
저는 아주 귀엽게
느껴집니다…

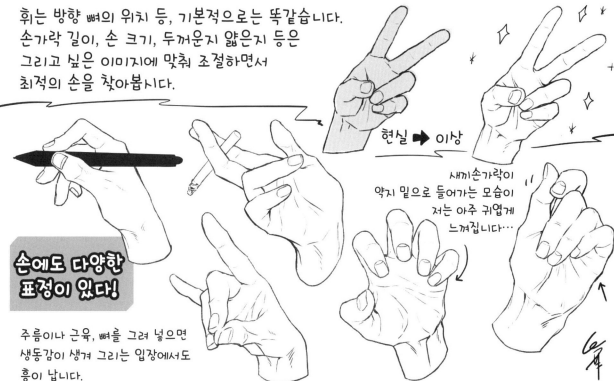

손에도 다양한 표정이 있다!

주름이나 근육, 뼈를 그려 넣으면
생동감이 생겨 그리는 입장에서도
흥이 납니다.

두 사람의 손동작

Mri

두 사람의 손을 그리는 요령

만지는 법·쥐는 법으로 관계를 표현하기

두 사람의 캐릭터가 만날 때, 손은 '캐릭터의 기분과 성격'에 더해 '관계성'을 표현하는 중요한 부위가 됩니다. 여기서는 그 예로 3종류의 '손을 잡는 동작'을 보도록 합시다.

감싸 쥐기 ········· 아끼고 배려하는 관계

거의 힘이 들어가지 않은 상냥하게 감싸 쥐는 듯한 손잡기 동작. 손목을 바깥쪽으로 젖히고, 손가락을 살짝 굽혀 그립니다. 서로를 아끼고 배려하는 관계성을 표현할 수 있으며, 여자아이들의 우정 장면에 잘 어울립니다.

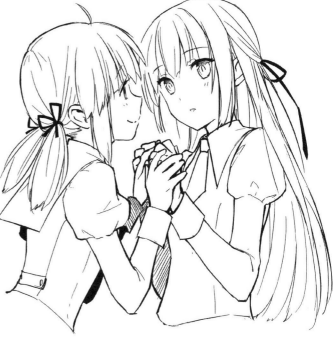

손가락은 살짝 굽힌다

손목을 바깥쪽으로 젖힌다

강하게 잡기
········· 믿음직스럽게 생각하는 관계

힘을 주어 서로의 손을 꽉 잡는 동작. 손
목을 안쪽으로 굽히고, 손가락도 관절을
강조해 그립니다. 서로를 믿음직스럽게
생각하는 관계성을 표현할 수 있으며, 청
년의 우정 장면에 잘 어울립니다.

손가락은 관절을 강조해 힘차게

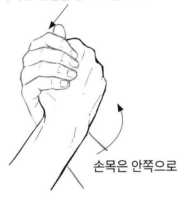

손목은 안쪽으로

손가락을 깍지를 끼고 잡기
········· 서로 사랑하는 관계

손가락과 손가락을 깍지를 끼고 잡는 동
작에는 친밀함이 있으며, 서로 사랑하는
연인들에게 잘 어울립니다. 한쪽 캐릭터
는 손가락 끝만, 다른 한쪽의 캐릭터는 손
등과 엄지손가락만 그리면 자연스럽게
손가락 깍지를 끼게 됩니다.

한쪽은 손등과
엄지손가락이 보인다

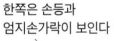

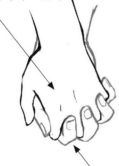

한쪽은 손가락 끝이 보인다

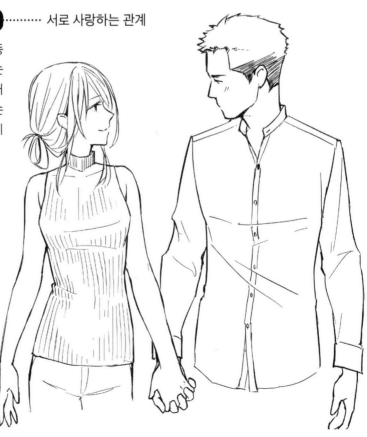

성격이 다른 두 사람의 동작 그리기

오른쪽 그림은 어깨동무 동작의 예. 둘 다 같은 포즈를 취하고 있기에, 성격이나 입장 차이를 표현할 수 없습니다. 비슷한 사람들을 그린다면 이것도 상관없지만, 성격이 다른 캐릭터의 관계와 이야기를 그릴 때는 연구가 필요합니다. 한쪽 캐릭터의 동작을 바꿔 보는 것도 효과적입니다.

서로 비슷하네?

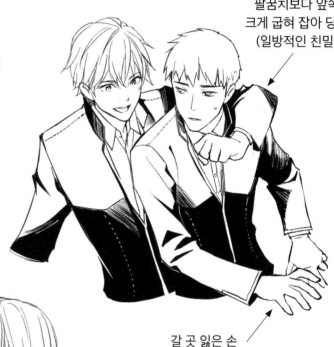

팔꿈치보다 앞쪽을 크게 굽혀 잡아 당긴다 (일방적인 친밀함)

어깨동무+당혹

어깨동무를 하는 동작은 어느 한쪽이 어깨에 손을 뻗은 순간을 그리면 생동감 넘치는 그림이 됩니다. 이 그림에서는 다른 한쪽의 캐릭터가 어깨동무를 당하는 순간 비틀거리는 듯한 자세가 되므로, 일방적인 우정과 그에 대해 당혹스러워하는 관계성이 전해져 옵니다.

갈 곳 잃은 손 (당혹감, 질림)

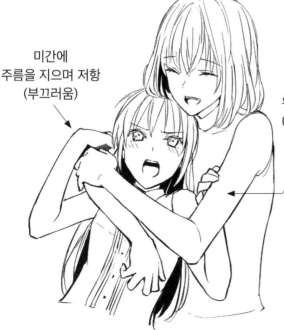

미간에 주름을 지으며 저항 (부끄러움)

위에서 양팔로 어깨를 감싼다 (귀엽다고 생각하는 마음)

어깨 감싸기+ 부끄러워서 저항

팔에 휘감긴 캐릭터가 화내면서 저항하는 예. 두 캐릭터의 체격 차이가 있기 때문에, '어린 아이 취급당해 부끄러워하는 건지도 몰라'라고 상상할 수 있습니다. 안기는 쪽이 웃으며 받아들이기만 하는 게 아니라, 저항하거나 화내는 등의 동작을 그려도 그림에 이야기가 생겨납니다.

감싸 안기+손 대기

팔로 감싸 안는 듯한 포옹 동작. 상대가 같이 안아주진 않지만, 몸을 딱 붙이고 손을 대는 것으로 보아 서로 사랑하는 관계임을 파악할 수 있습니다. 서로 사랑하는 마음을 표현할 때는 시선을 맞추거나, 눈을 감기는 것도 효과적입니다.

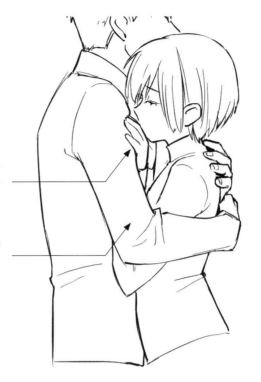

몸을 가까이 붙이고 손을 상대에 겹친다 (애정)

부드럽게 안는다 (애정)

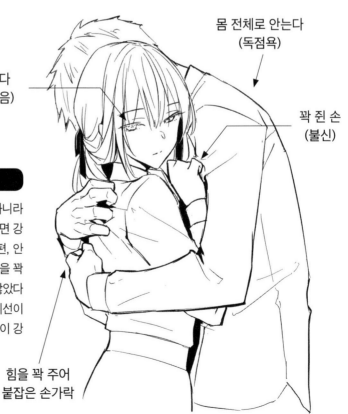

몸 전체로 안는다 (독점욕)

시선을 피한다 (엇갈리는 마음)

꽉 쥔 손 (불신)

독점욕+불신

같은 포옹 동작이라 해도, 팔만이 아니라 몸 전체로 달라붙으려는 것처럼 그리면 강한 독점욕을 표현할 수 있습니다. 한편, 안기는 쪽이 팔을 내린 채로 있거나, 손을 꽉 쥐고 있거나 하면 마음을 허락하지 않았다는 인상을 줄 수 있습니다. 서로의 시선이 교차되지 않도록 그리면 어긋난 마음이 강조됩니다.

힘을 꽉 주어 붙잡은 손가락

01 여자 친구들

사이좋은 친구1
0301_01h

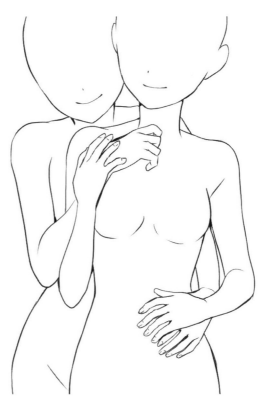

사이좋은 친구2
0301_02h

사진 촬영1
0301_03c

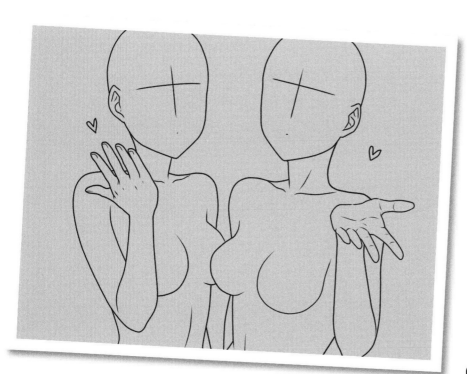

사진 촬영2
0301_04c

01 여자 친구들

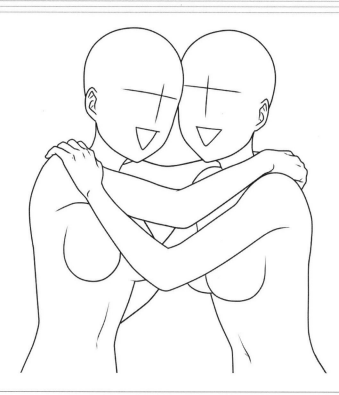

어깨동무
0301_05c

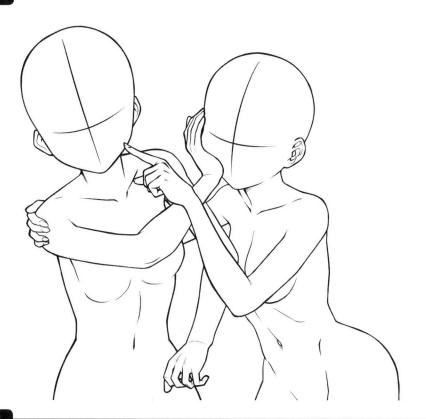

**티격태격
콤비**
0301_06g

 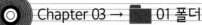

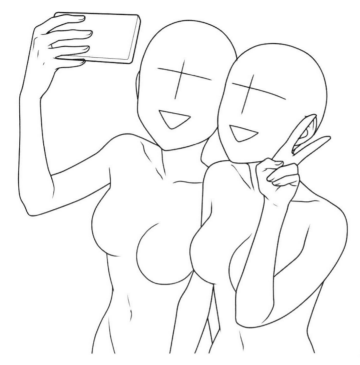

스마트폰으로 촬영1
0301_07c

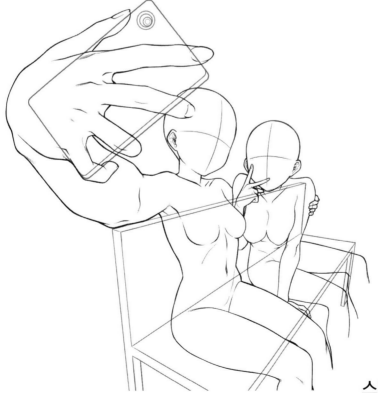

스마트폰으로 촬영2
0301_08g

제1장 여성의 손동작

제2장 남성의 손동작

제3장 두 사람의 손동작

01 여자 친구들

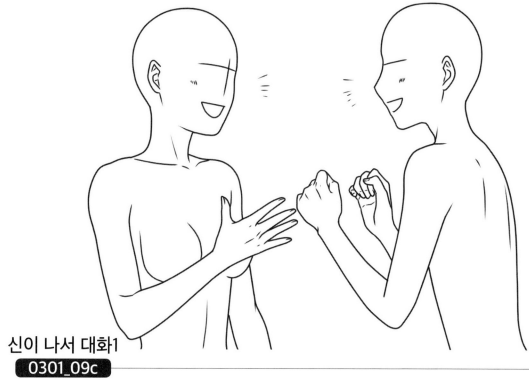

신이 나서 대화1

0301_09c

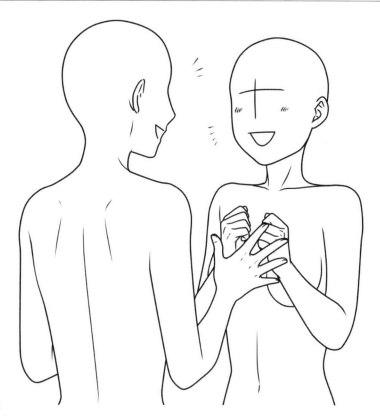

신이 나서 대화2

0301_10c

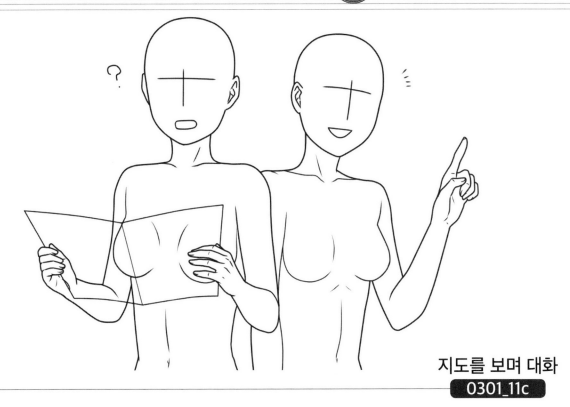

지도를 보며 대화
0301_11c

아앙~ 하기
0301_12i

제1장 | 여성의 손동작

제2장 | 남성의 손동작

제3장 | 두 사람의 손동작

119

01 여자 친구들

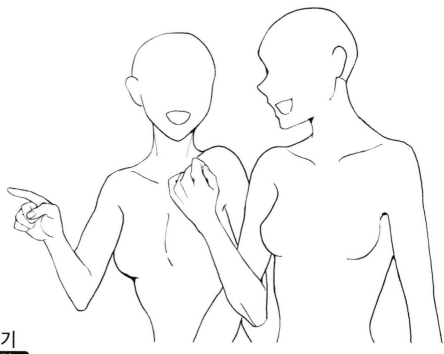

팔짱 끼기
0301_13i

머리카락 정리
0301_14i

제 1 장 | 여성의 손동작

제 2 장 | 남성의 손동작

제 3 장 | 두 사람의 손동작

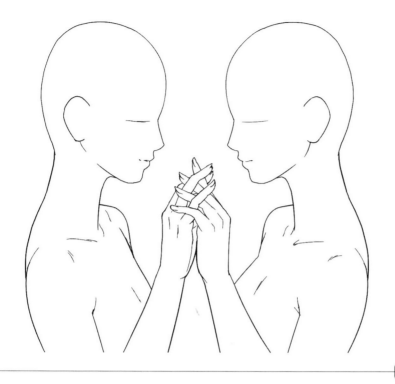

손 겹치기
0301_15n

손잡기
0301_16n

01 여자 친구들

눈 가리기
0301_17c

잘 자
0301_18c

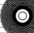 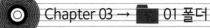
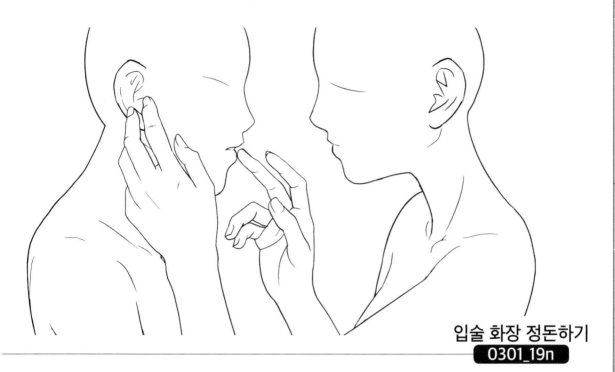

입술 화장 정돈하기
0301_19n

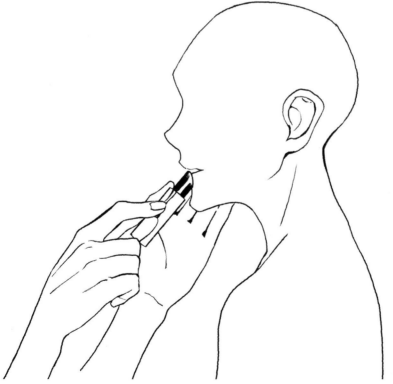

립스틱
0301_20i

제1장 | 여성의 손동작

제2장 | 남성의 손동작

제3장 | 두 사람의 손동작

제
1
장
｜
여성의
손동작

제
2
장
｜
남성의
손동작

제
3
장
｜
두
사람의
손동작

02 남자 친구들

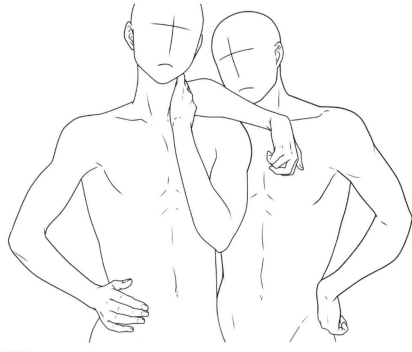

콤비
0302_01c

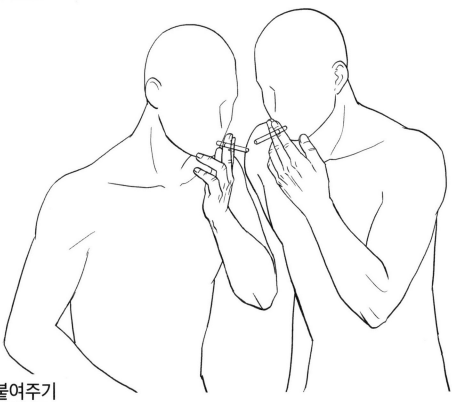

담뱃불 붙여주기
0302_02e

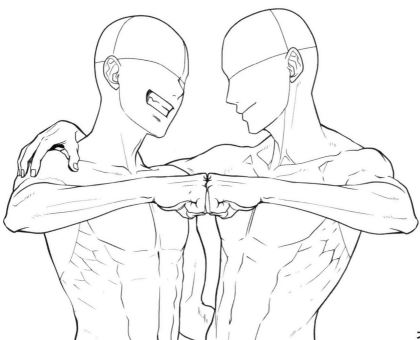

주먹 터치1
0302_03m

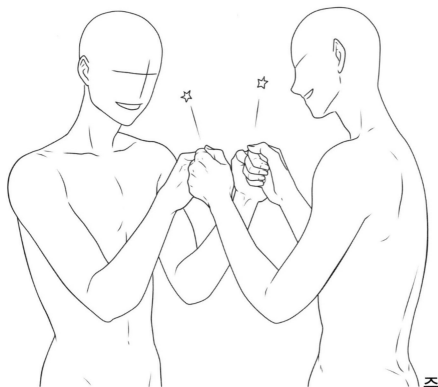

주먹 터치2
0302_04c

제1장 | 여성의 손동작

제2장 | 남성의 손동작

제3장 | 두 사람의 손동작

⑫ 남자 친구들

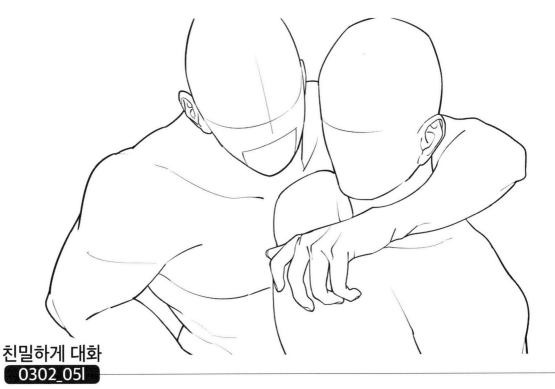

친밀하게 대화
0302_05l

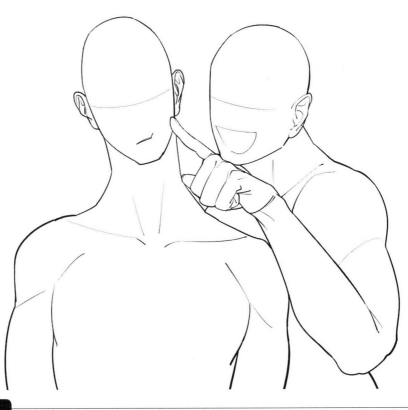

장난치기1
0302_06l

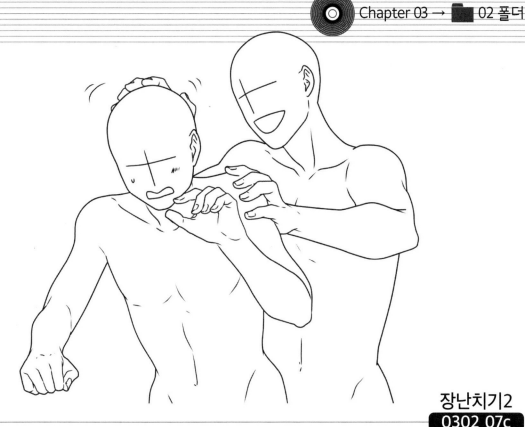

장난치기2
0302_07c

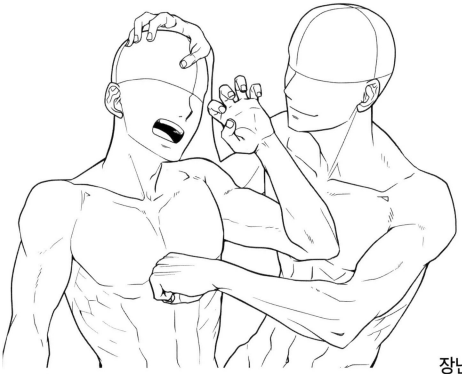

장난치기3
0302_08m

02 남자 친구들

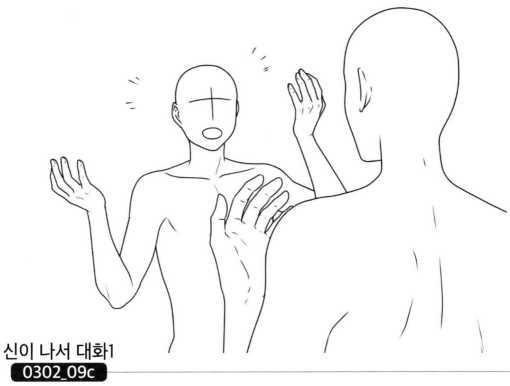

신이 나서 대화1
0302_09c

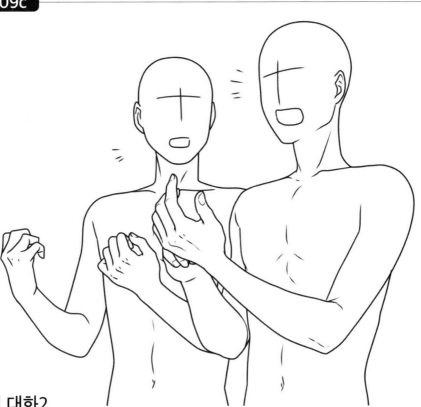

신이 나서 대화2
0302_10c

제1장 여성의 손동작

제2장 남성의 손동작

제3장 두 사람의 손동작

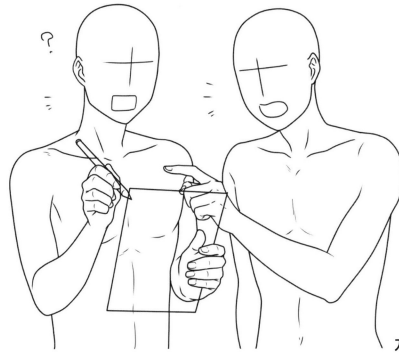

자료를 보며 대화
0302_11c

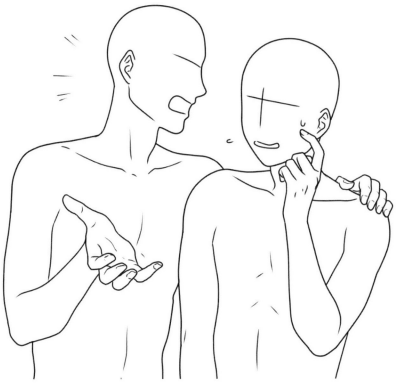

열변
0302_12c

02 남자 친구들

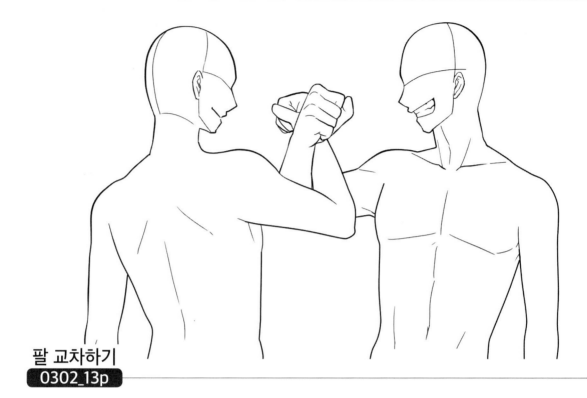

팔 교차하기

`0302_13p`

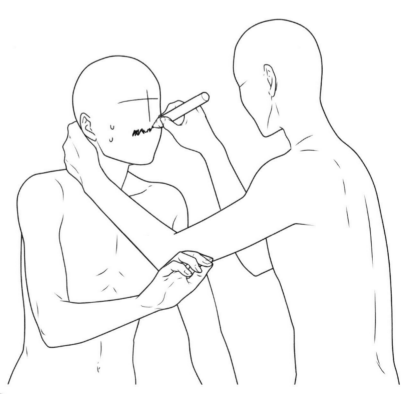

낙서

`0302_14c`

잠복
0302_15c

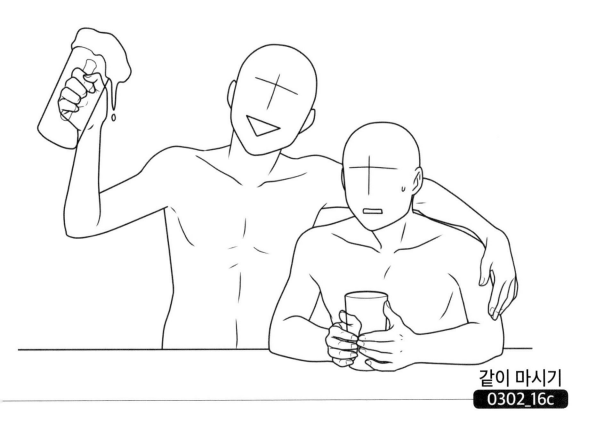

같이 마시기
0302_16c

제 1 장 | 여성의 손동작

제 2 장 | 남성의 손동작

제 3 장 | 두 사람의 손동작

03 사이가 나쁨

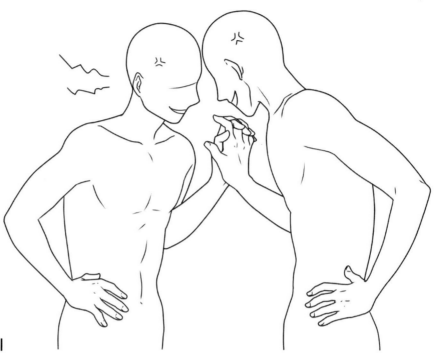

옥신각신
`0303_01c`

불꽃이 튐
`0303_02c`

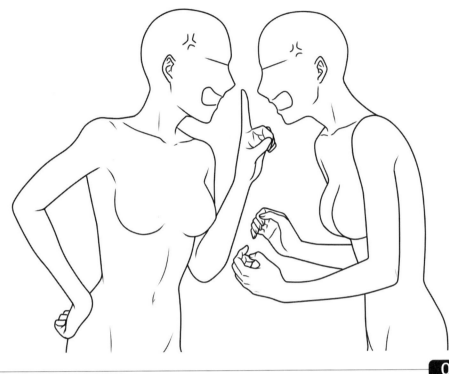

말싸움
0303_03c

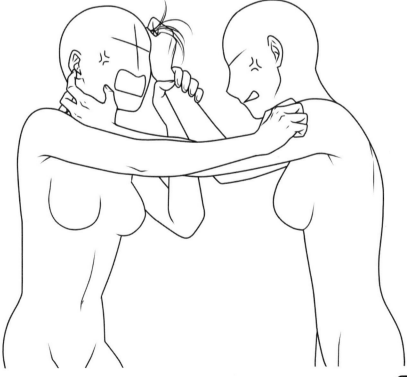

추잡한
싸움
0303_04c

제1장 여성의 손동작

제2장 남성의 손동작

제3장 두 사람의 손동작

03 사이가 나쁨

라이벌
0303_05m

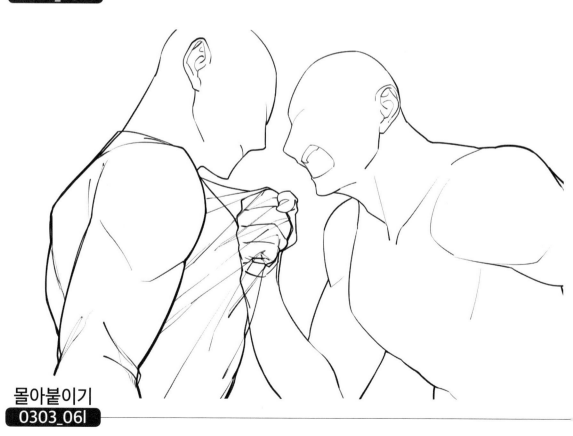

몰아붙이기
0303_06l

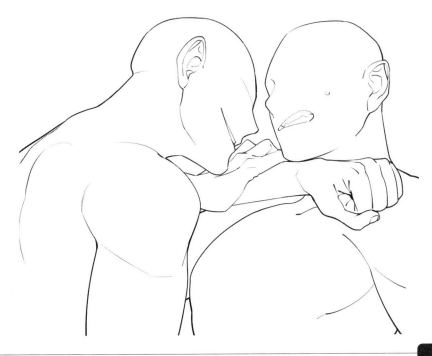

속박
0303_07i

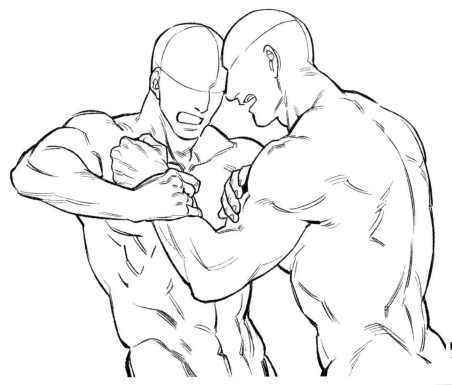

맞붙잡고
싸우기
0303_08o

03 사이가 나쁨

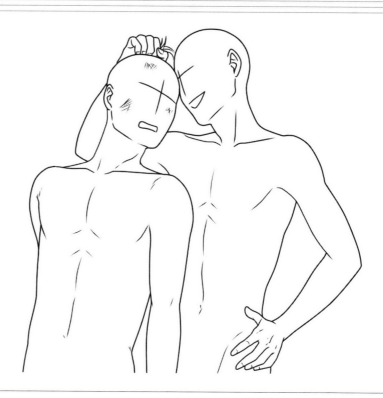

머리카락 잡기
0303_09c

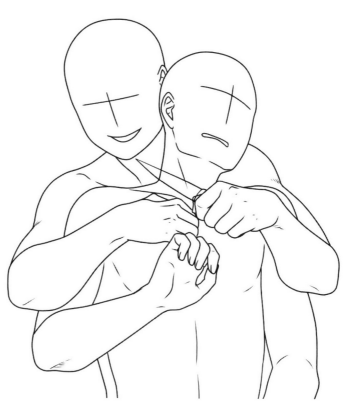

나이프 들이대기
0303_10c

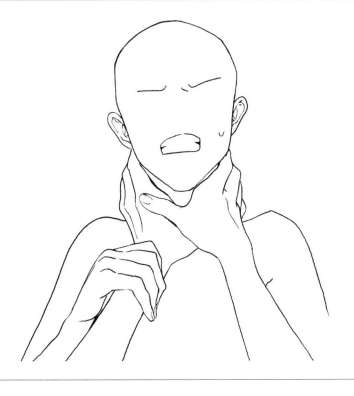

목조르기
`0303_11i`

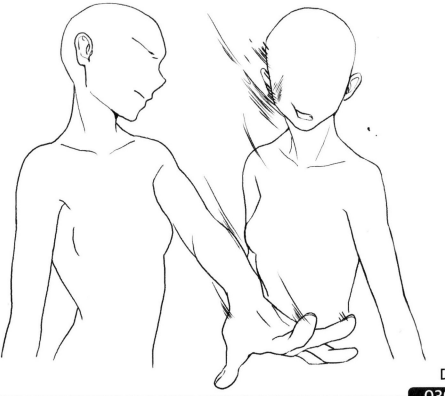

따귀
`0303_12i`

제1장 | 여성의 손동작

제2장 | 남성의 손동작

제3장 | 두 사람의 손동작

03 사이가 나쁨

대립
0303_13g

따지기
0303_14g

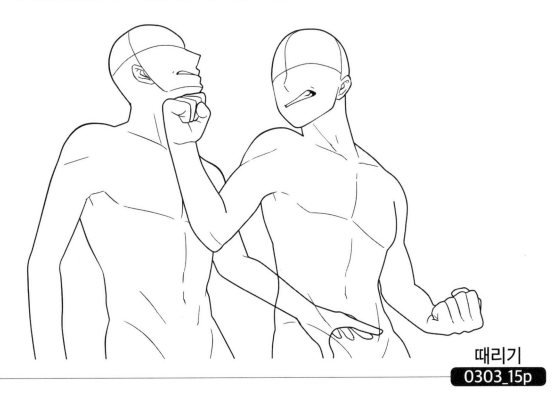

때리기
0303_15p

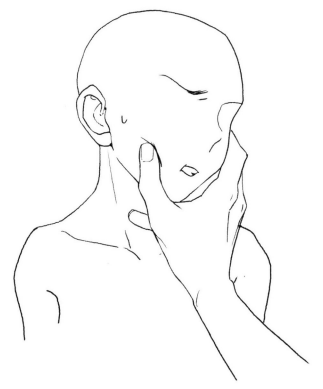

턱 붙잡기
0303_16i

04 사랑의 밀당

벽쿵1
`0304_01g`

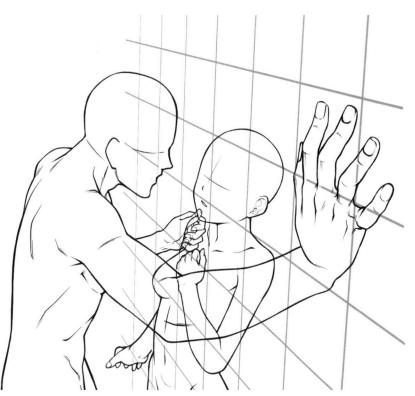

벽쿵2
`0304_02g`

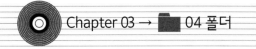

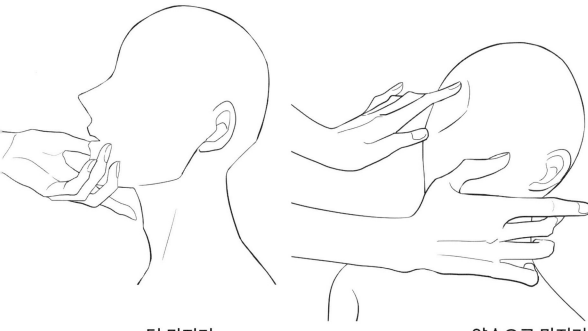

턱 만지기
0304_03d

양손으로 만지기
0304_04d

뺨 만지기
0304_05d

손 잡기
0304_06d

04 사랑의 밀당

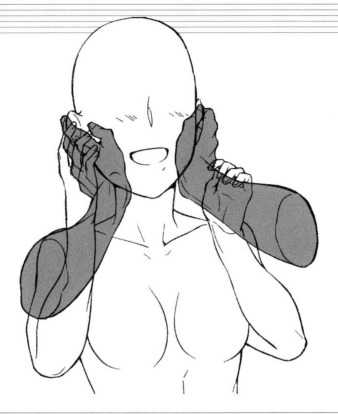

뺨 감싸기
0304_07j

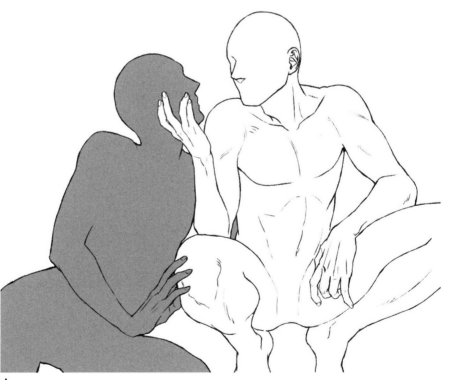

턱 붙잡기
0304_08f

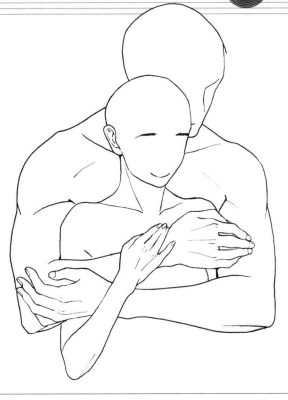

뒤에서 안기
0304_09i

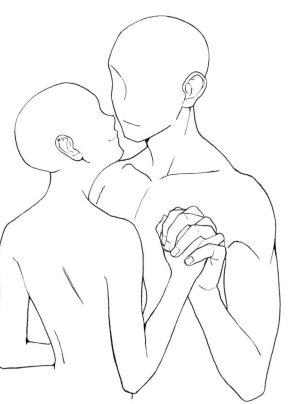

몸을 가까이 하기
0304_10i

제 1 장 │ 여성의 손동작

제 2 장 │ 남성의 손동작

제 3 장 │ 두 사람의 손동작

04 사랑의 밀당

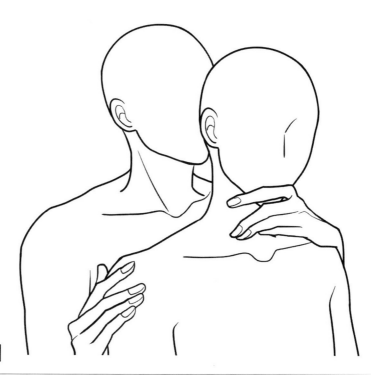

뒤에서 다가가기
`0304_11d`

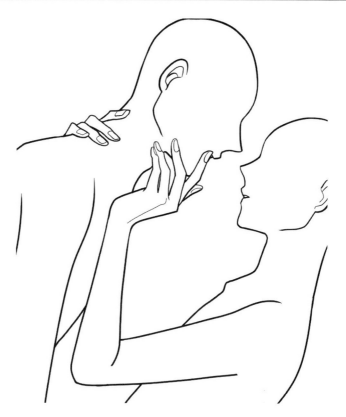

끌어당기기
`0304_12d`

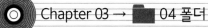
제 1 장 │ 여성의 손동작

제 2 장 │ 남성의 손동작

제 3 장 │ 두 사람의 손동작

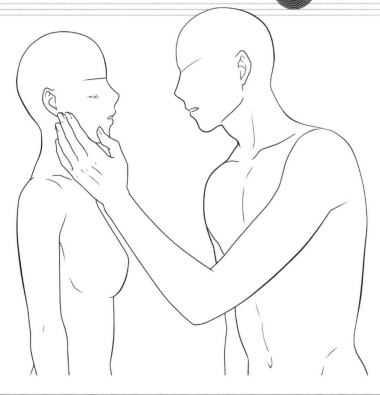

**뺨에 손을 대고
바라보기**
`0304_13c`

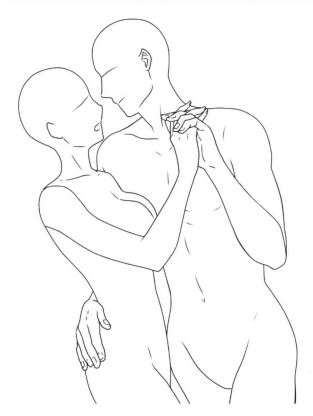

허리에 팔 두르기
`0304_14c`

04 사랑의 밀당

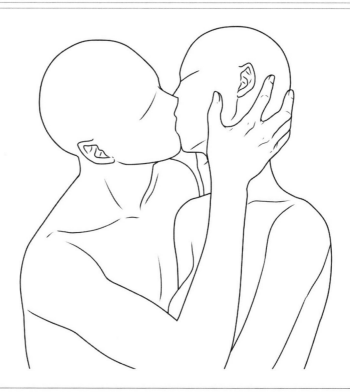

남성이 하는 키스
0304_15c

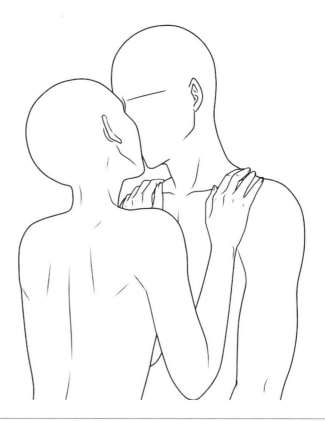

여성이 하는 키스
0304_16c

제1장 여성의 손동작

제2장 남성의 손동작

제3장 두 사람의 손동작

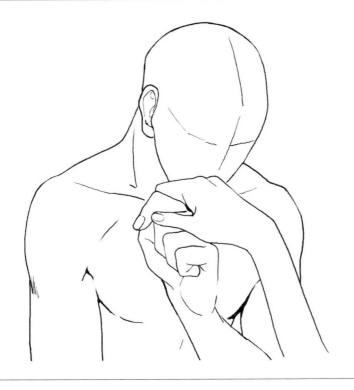

손등에 키스1
`0304_17i`

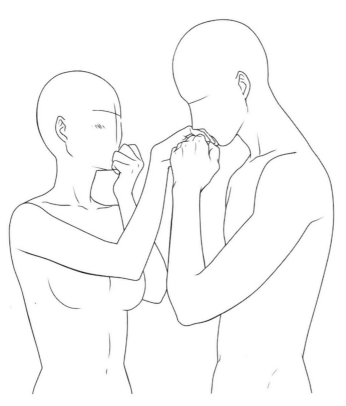

손등에 키스2
`0304_18c`

04 사랑의 밀당

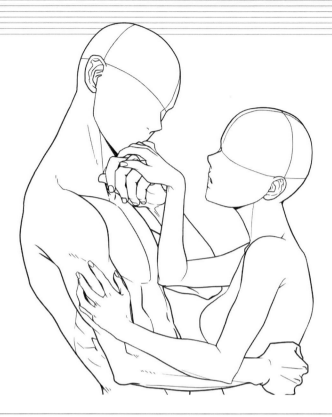

손등에 키스3
0304_19m

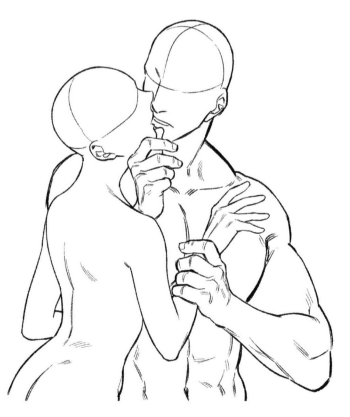

강압적인 키스
0304_20o

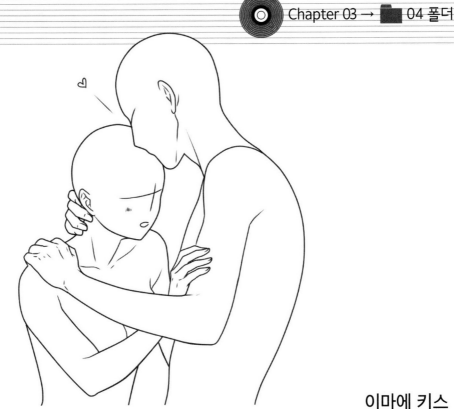

이마에 키스
0304_21c

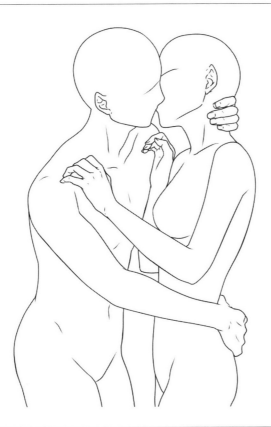

안으며 키스
0304_22c

제1장 여성의 손동작

제2장 남성의 손동작

제3장 두 사람의 손동작

04 사랑의 밀당

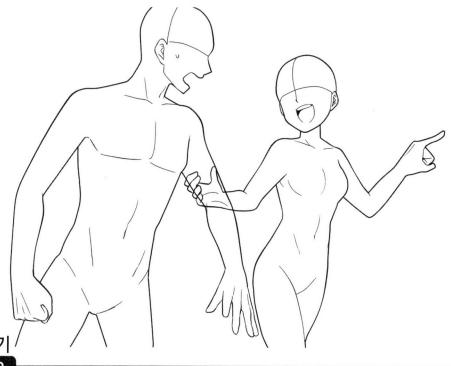

팔을 당기기
0304_23p

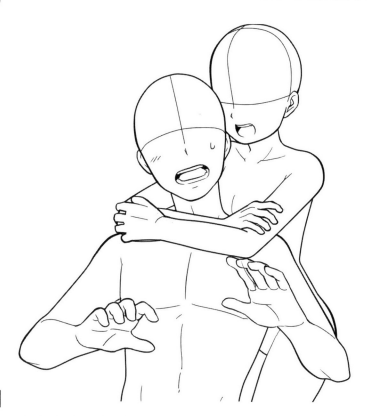

목에 팔 두르기
0304_24p

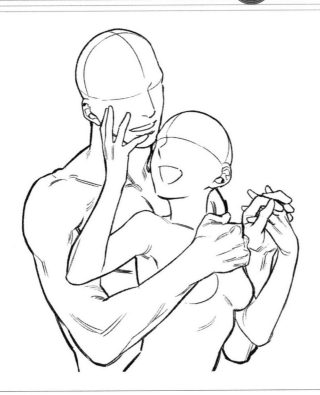

친밀함
`0304_25o`

댄스 권유
`0304_26j`

04 사랑의 밀당

발렌타인1
0304_27g

발렌타인2
0304_28g

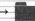

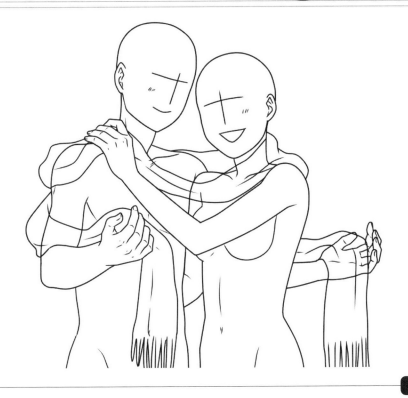

머플러
0304_29c

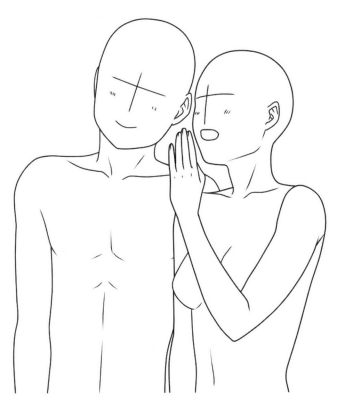

귓속말
0304_30c

제1장 | 여성의 손동작

제2장 | 남성의 손동작

제3장 | 두 사람의 손동작

04 사랑의 밀당

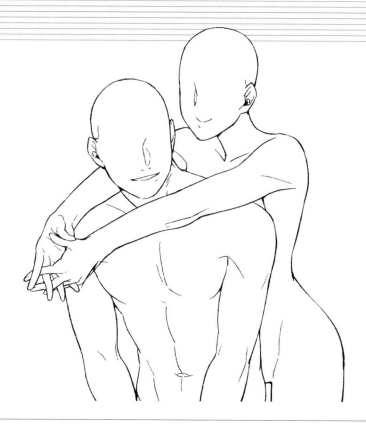

팔로 감싸기
0304_31j

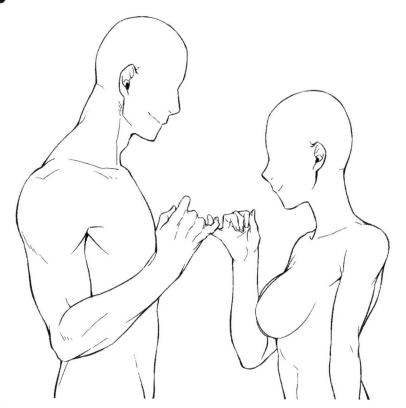

약속
0304_32j

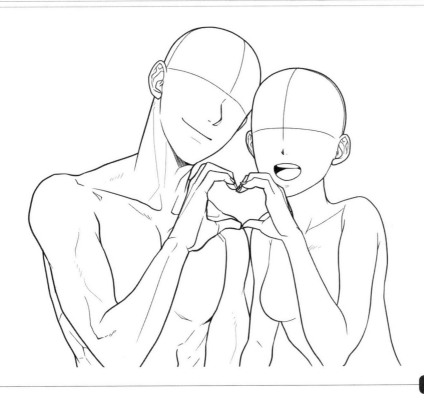

하트 마크
0304_33m

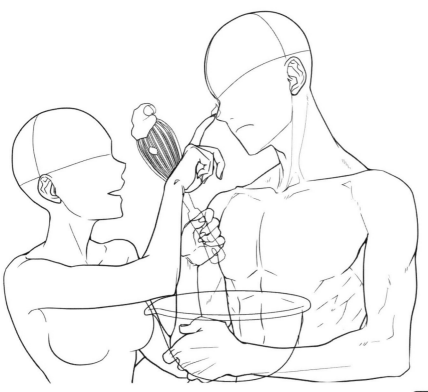

쿠킹
0304_34m

04 사랑의 밀당

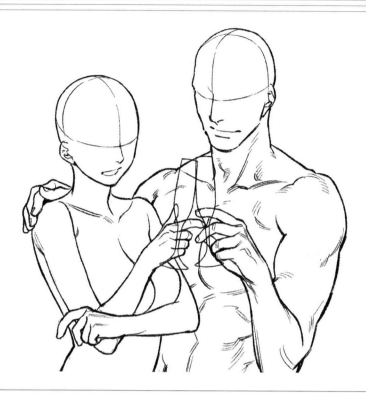

건배
0304_35o

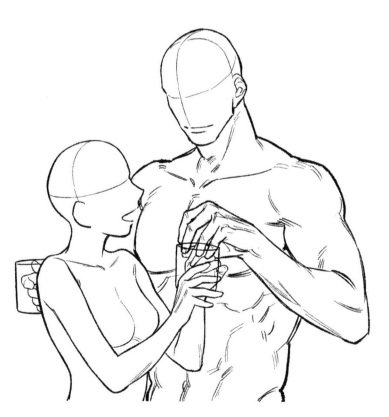

커피 넘겨주기
0304_36o

손의 매력에 빠졌다면
자신만의 '동작'을 그리는 레슨을 해 보자

여기까지 약 360점에 달하는 손동작을 소개했습니다.
이 책에 수록된 포즈 컷은 거의 옷이나 머리카락이 없는 소체 상태입니다.
손동작이 매력적이라면, 옷이나 머리 모양으로 얼버무리거나 가리지 않아도
캐릭터가 생생하게 살아있는 것처럼 보인다는 것을 느낄 수 있을 것입니다.

'나도 손동작을 그려보고 싶다', '더 연습해보고 싶다!'
그런 창작의욕이 생겨나셨다면 다음과 같은 레슨에도 한 번 도전해 보시기 바랍니다.

1: 이 책에 실린 동작을 자신의 손으로 재현해 관찰한다
포즈를 실제로 자신의 손으로 재현하고, 거울에 비춰 관찰해 보십시오.
'프로 일러스트레이터는 어떤 선을 그린 걸까'
'반대로 어떤 선을 생략해 만화처럼 만든 걸까'
이런 것들을 생각하면서 관찰과 스케치를 해 보면
만화·일러스트에서만 가능한 표현 방법을 파악할 수 있습니다.

2: 다른 각도로 그려본다
포즈를 실제로 자신의 손으로 재현하고, 다른 각도에서 관찰해 그려보십시오.
실루엣이 크게 바뀐다는 것을 알 수 있을 것입니다.
이 연습은 손을 입체적으로 파악해 그리는 힘을 단련할 수 있습니다.
'항상 같은 각도의 얼굴과 손밖에 못 그리겠다'며 고민하는 사람에게 추천합니다.

3: 마음에 든 동작을 '기억으로 그리기'
이 책의 마음에 드는 동작이나 '자주 쓸 것 같다'고 생각한 동작은, 이 책을 보지 말고 기억만으로
그리는 '기억으로 그리기'를 해 보면 좋을 겁니다.
기억만으로 그려 본 다음 페이지를 펼쳐 비교해 보면
자기 그림의 나쁜 버릇이나 잘못 생각하고 있었던 부분이 어디인지 발견할 수 있습니다.
'분명히 연습했는데 손과 머리에 도무지 남질 않아서' 난감해하시는 분께 딱 맞는 연습법입니다.

연습을 거듭하다 보면, 분명히 자신만의 매력적인 동작을 그릴 수 있게 됩니다.
이 책이 당신의 『창조하는 즐거움』을 응원하는 책이 되기를 바랍니다.

일러스트레이터 소개

이 책에 수록된 포즈 컷의 파일명 제일 끝자리를 보십시오. 제일 끝자리에 기재된
알파벳으로 집필한 일러스트레이터를 확인할 수 있습니다.

0000_00a ──▶ 집필 일러스트레이터

a 사코

커버 일러스트, 표지 그림(P1) 집필
후쿠오카에 거주 중인 프리랜서 일러스트레이터입니다. 자연스럽게 호
감이 가는 느낌의 여자아이 일러스트를 자주 그립니다. 무심결에 나오는
손동작에는 그 사람의 성격이 묻어나온다는 생각에, 손을 그릴 때는 항상
시행착오를 겪게 됩니다.
pixiv ID : 22190423　　　　　Twitter : @35s_00

b YANAMi (야나미)

그리는 법 해설(P14~32, 34~37, 70~73, 110~113) 집필
프리랜서 일러스트레이터, 동양미술학교 강사. 저서로 『아저씨를 그리는
테크닉』, 『남녀의 얼굴 다양하게 그리기』, 『일본식 옷 그리는 법』, 『동물귀
그리는 법』, 『포즈와 구도의 법칙』 등.
pixiv ID : 413880　　　　　Twitter : @yyposi918

c 요기

다재다능한 그림작가를 목표로 분투 중입니다.
pixiv ID : 10117774

d 시지마 토히로

프리로 활동하는 일러스트레이터입니다. 손이나 눈가 등에서 페티시즘
비슷한 걸 느낄 수 있는 일러스트를 목표로 그리고 있습니다. 츠키 프로
(ツキプロ)·ALIVE 시리즈의 캐릭터 디자인, 앨범 커버 일러스트, 걸즈 스
마일(Girl's smile) 일러스트 등을 담당하고 있습니다.
HP : https://th-cuddle.jimdo.com/
pixivID : 726129　　　　　Twitter : @tohiro1

e MIYA (미야)

문구 메이커에 근무하다가 일러스트 일을 하게 되었습니다. 현재는 아이
들을 위한 학습용 만화를 중심으로 활동 중. 정장을 사랑합니다.

f 무라사키

소셜 게임, 스포츠 대회 책자나 밴드 관련 상품 일러스트 등을 그리는 프
리 일러스트레이터입니다. 다양한 책을 읽고 독학으로 그림 그리는 법을
배웠기 때문에, 저도 다른 누군가의 도움이 될 수 있다면 기쁘겠습니다.
pixivID : 411126

g MRI (엠알아이)

주로 스마트폰 앱 용 일러스트를 제작하는 변방의 일러스트레이터. 게임을
무척 좋아하지만, 플레이할 시간이 없는 것이 최근의 고민.
HP : https://broxim.tumblr.com/
pixivID : 442247　　　　　Twitter : @No92_MRI

h
쿠로데코

프리 일러스트레이터. 미에현 거주. 삽화나 캐릭터 디자인 등을 중심으로
활동 중.
pixivID : 1426321 　　　　　Twitter : @ymtm28

i
denqyellow
(뎅큐옐로)

대학생. 깊이감이 있는 그림, 이야기가 느껴지는 그림을 좋아합니다.
HP : https://denqyellow.tumblr.com/
pixiv ID : 13014907 　　　　　Twitter : @Denqyellow

j
후지시나
하루이치

슬슬 10년은 된 것 아닌가 싶은 그림쟁이. 만화도 그려. 좌우명은 '진지하
지만 진지하지 않게'.
HP : https://galileo10say.web.fc2.com/
Twitter : @hallone_2447

k
ume
(우메)

일러스트레이터. 귀여운 여자아이와 마음이 따뜻해지는 배경을 좋아합니
다.
HP : https://plumblossom.fc2web.com/
pixiv ID : 920217 　　　　　Twitter : @umeco_sub

l
선더트

좋아하는 것들을 좋아하는 만큼 그리고 있습니다. 특히 손을 그리는 걸
좋아하는 손덕후. 제가 그린 손이 참고가 된다면 기쁘겠습니다.
Twitter : @TORINIKU_333

m
라비마루

그림을 그리는 사람.
HP: https://rabimaru.tumblr.com/
pixiv ID : 1525713 　　　　　Twitter : @rabimaru_t

n
무나카타
히사츠구

창작 일러스트를 느긋하게 그립니다. 기모노와 양복과 근대 건축과 거대
구조물을 좋아합니다.
HP : https://epa2.net/
pixiv ID : 746024 　　　　　Twitter : @munakata106

o
무니

다양한 것들을 즐겁게 그릴 수 있다면 좋겠다고 생각합니다.
pixiv ID : 2586306 　　　　　Twitter : @_m_u_n_i

p
야스다 스바루

강좌 등을 공개하면서 그리고 있습니다. 맛있는 것과 그림과 게임 덕분에 인
생이 행복합니다.
HP : https://danhai.sakura.ne.jp/index2.html
pixiv ID : 1584410 　　　　　Twitter : @yasubaru0

프로 만화가 따라잡기 시리즈 !!

-Illustration Technique

일러스트 포즈 자료집

- **슈퍼 데포르메 포즈집** -기본 포즈·액션 편 Yielder, 카도마루 츠부라 지음 | 이은수 옮김
 데포르메 캐릭터의 다양한 포즈 소재와 작화 요령

- **슈퍼 데포르메 포즈집** -꼬마 캐릭터 편 Yielder 지음 | 김보미 옮김
 다양한 포즈의 2등신 데포르메 캐릭터를 해설

- **슈퍼 데포르메 포즈집** -남자아이 캐릭터 편 Yielder 지음 | 김보미 옮김
 장면에 따라 달라지는 남자아이 캐릭터 특유의 멋

- **슈퍼 데포르메 포즈집** -연애 편 Yielder 지음 | 이은엽 옮김
 데포르메 캐릭터의 두근두근한 연애 장면

- **손동작 일러스트 포즈집** -알기 쉬운 손과 상반신의 움직임 하비재팬 편집부 지음 | 문성호 옮김
 유명 일러스트레이터들의 손 그리는 법에 대한 해설

- **여성 몸동작 일러스트 포즈집** -일상생활부터 액션/감정 표현까지 하비재팬 편집부 지음 | 김진아 옮김
 웹툰·만화에 최적화된 5등신 캐릭터의 각종 동작들

- **캐릭터가 돋보이는 구도 일러스트 포즈집** -시선을 사로잡는 구도 설정의 비밀 하비재팬 편집부 지음 | 문성호 옮김
 그림 초보를 위한 화면 「구도」 결정하는 방법과 예시

- **소품을 활용하는 일러스트 포즈집** -소품별 일상동작 완벽 표현 가이드 하비재팬 편집부 지음 | 김진아 옮김
 디테일이 살아 있는 소품&포즈 일러스트

- **자연스러운 몸짓 일러스트 포즈집** -캐릭터의 자연스러운 동작 표현법 하비재팬 편집부 지음 | 문성호 옮김
 캐릭터의 무의식적인 몸짓이나 일상생활 포즈를 풍부하게 수록

- **친구 캐릭터 일러스트 포즈집** -친구와의 일상부터 학교생활, 드라마틱한 장면까지 하비재팬 편집부 지음 | 김진아 옮김
 캐릭터의 무의식적인 몸짓이나 일상생활 포즈를 풍부하게 수록
 이상적인 친구간 시추에이션을 다채롭게 소개·제공

- **일러스트레이터를 위한 헤어 카탈로그** 무나카타 히사츠구 감수 | 김진아 옮김
 360도로 보는 여성의 21가지 기본 헤어스타일 사진자료

디지털 배경 자료집

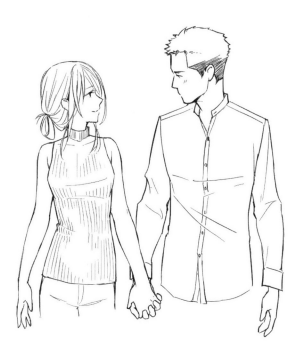

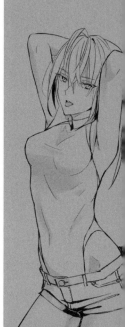

STAFF

● 편집
카와카미 사토코
[HOBBY JAPAN]

● 커버 디자인・DTP
이타쿠라 히로마사
[리틀풋]

● 기획
야무라 야스히로
[HOBBY JAPAN]

● 번역
문성호
대부분의 국내 게임 잡지에 청춘
을 바쳤던 전직 게임 기자이자 레
트로 최고를 외치는 구시대의 오
타쿠, 다양한 게임 한국어화 및
서적 번역에 참여했다.
번역서로「데즈카 오사무의 만화
창작법」,「에로 만화 표현사」,「영
국 사교계 가이드 : 19세기 영국
레이디의 생활」,「초패미컴(공
역)」등이 있다.

손 동작 일러스트 포즈집
알기 쉬운 손과 상반신의 움직임

초판 1쇄 인쇄 2019년 7월 10일
초판 2쇄 발행 2023년 9월 10일

저자 : 하비재팬 편집부
번역 : 문성호

펴낸이 : 이동섭
편집 : 이민규
디자인 : 조세연
영업・마케팅 : 송정환, 조정훈
e-BOOK : 홍인표, 최정수, 서찬웅, 김은혜, 정희철
관리 : 이윤미

㈜에이케이커뮤니케이션즈
등록 1996년 7월 9일(제302-1996-00026호)
주소 : 04002 서울 마포구 동교로 17안길 28, 2층
TEL : 02-702-7963~5 FAX : 02-702-7988
http://www.amusementkorea.co.kr

ISBN 979-11-274-2630-9 13650

Te no Shigusa Illust Pose-shuu
Te to Johanshin no Ugoki ga Yoku Wakaru
©2018 HOBBY JAPAN
Originally Published in Japan in 2018 by HOBBY JAPAN Co. Ltd.
Korea translation Copyright©2019 by AK Communications, Inc.